从

临摹

到

创作

欧体楷书

杨华 著

浙江古籍出版社

图书在版编目（CIP）数据

从临摹到创作. 欧体楷书 / 杨华著. — 杭州：浙
江古籍出版社, 2023.2（2024.3重印）

ISBN 978-7-5540-2450-8

Ⅰ.①从… Ⅱ.①杨… Ⅲ.①楷书—书法 Ⅳ.
①J292.11

中国版本图书馆CIP数据核字（2022）第223486号

从临摹到创作·欧体楷书

杨华 著

出版发行	浙江古籍出版社	
	（杭州体育场路347号 电话：0571-85068292）	
网 址	https://zjgj.zjcbcm.com	
责任编辑	潘铭明	
责任校对	吴颖胤	
封面设计	墨点字帖	
责任印务	楼浩凯	
照 排	墨点字帖	
印 刷	武汉新鸿业印务有限公司	
开 本	880mm×1230mm 1/16	
印 张	8.25	
字 数	215千字	
版 次	2023年2月第1版	
印 次	2024年3月第3次印刷	
书 号	ISBN 978-7-5540-2450-8	
定 价	39.80元	

目　录

第一章　认识楷书

一、什么是楷书

楷书，是汉字书法的一种字体。楷书的得名与"楷"字有关。

"楷"，字典解释为"法式；模范"。楷书字体方正，笔画平直，可作楷模，故名。

二、楷书与正书、真书名称的异同

楷书又称正书、真书，这三个名称在今天一般都指当前通行的楷体字，但历史上这三个名称的含义不尽相同。

正书有广义、狭义之分。广义的正书指正体书法，即官方规定的标准化通行文字的写法，包含篆书、隶书、楷书等字体的写法。狭义的正书指楷书。由于楷书在唐代的发展与成熟，中唐以后，正书逐渐专指楷书。

唐张怀瓘在《书断》中评价钟繇"真书绝世"，又在《六体书论》中说："隶书者，程邈造也。字皆真正，曰真书。"可见真书在唐代既指隶书，也指楷书。北宋以后，真书专指楷书。

楷书的名称始见于南朝宋羊欣所著的《采古来能书人名》："（韦）诞字仲将，京兆人，善楷书。"书中还记载："上谷王次仲，后汉人，作八分楷法。""八分"为隶书别称，可见"楷"字在当时并非专指楷书。因为作者没有附图，所以我们无法断定书中所说的楷书是隶书还是楷书。北宋以后，楷书与正书、真书一样，专指端正、规范的楷书。

"楷""正""真"字义相似，"楷"含有法则、楷模的意思，"正""真"也含有标准、法则的意思，专指楷书时，三者相通。

三、楷书的形成

在汉字和书法发展的历史上，隶书不仅是古文字向今文字转变的重要一环，而且由于流传久远，影响深广，字形、风格种类繁多，也成了影响书法艺术发展的一种重要书体。楷书即由隶书演化而来，行书几乎与楷书同时产生，它们在发展过程中互相影响，关系密切。

汉末三国时期，汉隶的形体进一步规范化，出现了点、长撇、直钩、短撇等笔画，结构更加趋向遒丽、严整，逐渐形成了楷书的雏形。钟繇小楷是早期楷书的典型代表，从其作品中可以看到，早期楷书的笔画尽管已经与隶书有明显区别，但还保留了不少隶书的笔意；早期楷书的结构基本来自隶书，多取横势。在此后的发展过程中，楷书逐渐摆脱隶意，在唐代全面成熟，形成了独立的书写规范和艺术特点。

楷书的形成和发展不仅有隶书的因素，也有行书的因素。行书上承古隶，弱化波挑，与强调波挑的隶书相比，书写更为简便，符合实用书写需求。楷书的形成在一定程度上吸收了行书的简化成果。

1

纵观汉字和书法的发展史，篆、隶、草、行、楷五体历经两千年的演化，最终定格在了楷书上。自楷书问世至今，汉字再没有出现新的字体（现在通行的印刷体都是依据楷书设计的）。

四、楷书的类别

（一）大楷

大楷，即大字楷书，一般指字径在一寸以上的字，字径一尺以上的大字又称榜书。

榜书，也称题榜书、署书。榜，本意为木片，又指匾额。署，即办公处。榜书原指题写在宫阙楼堂门额上的大字，后来人们把大小在一尺左右的大字通称为榜书。其实篆、隶、草、行、楷各体皆有其榜书，字径可以从一尺到一丈，功能也不限于题写匾额，只是大字楷书较为常见，所以人们一般认为榜书专指大字楷书。古人也有把楷书大字叫做"擘窠书"或"魁字"的，这些称谓主要指字形很大。

传世大楷碑帖有颜真卿《颜勤礼碑》《东方朔画像赞》《大唐中兴颂》、苏轼《丰乐亭记》等。泰山经石峪摩崖《金刚经》，字径约一尺，书体在楷、隶之间，康有为在《广艺舟双楫》中推为榜书第一。

（二）中楷

中楷，即寸楷，指字径约一寸的楷书。历史上流传至今的楷书碑帖大多数属于中楷，如欧阳询《九成宫醴泉铭》《虞恭公碑》《皇甫诞碑》、颜真卿《多宝塔碑》《自书告身帖》、柳公权《玄秘塔碑》、赵孟頫《胆巴碑》。

（三）小楷

小楷，即字径三厘米以下的小字。小楷广泛应用于古人的文化生活之中，具有独特的艺术魅力。清钱泳在《书学》中认为，擅长书法者如果不精于小楷，则不能称为书家。从书法史上看，钟繇、王羲之、欧阳询、虞世南、颜真卿、柳公权、苏轼、黄庭坚、米芾、赵孟頫、祝允明、文徵明、王宠、郑燮等历代书法大家，无不精于小楷，且都有小楷作品传世。小楷书法自有其特殊规律，并非简单地把大字写小，对书写者的目力和精力有较高要求，所以宋欧阳修认为，楷书中以小楷最为难写。

第二章 欧阳询和他的楷书"四大名碑"

唐代是中国文化发展的高峰时期，也是书法艺术发展集大成的时期。唐代社会政治稳定，经济繁荣，帝王身体力行地倡导书法，使笔歌墨舞、翰逸神飞成为一种高尚的社会文化风气。唐代初期，由于帝王对书法的热爱及提倡，一批杰出的书法家不仅在当时声名显赫，而且对后世产生了巨大影响，欧阳询就是其中一位较为突出的代表者。

一、欧阳询生平

欧阳询生于南朝陈武帝永定元年（557），字信本，潭州临湘（今湖南长沙）人。隋开皇九年（589），欧阳询随江总入朝，任太常博士一职。据记载，当时王公大臣的碑志，已多由欧阳询书写。入唐后，欧阳询奉诏参修《陈书》，又领修《艺文类聚》，大量隋以前的珍稀文献、资料借这部类书巨著保存了下来。欧阳询曾任太子率更令、弘文馆学士，封渤海县男，世称欧阳率更。贞观十五年（641），他于八十五岁时卒于率更令任上。

据《太平广记》记载："率更尝出行，见古碑，索靖所书，驻马观之，良久而去。数步，复下马伫立。疲则布毯坐观，因宿其傍，三日而后去。"从中可以看出欧阳询对北方书风的兴趣和用功之勤。传世文献中也记载了欧阳询精研二王书法的事迹。据宋释适之《金壶记》记载："欧阳询因见《右军教献之指归图》一本，以三百缣购之而归。赏玩经月，喜而不寐焉。于是始临其书。"由于欧阳询在师法前贤的过程中秉持兼容并蓄的态度，因此，其书风不仅继承了南方书法飘逸的神韵，也融入了北碑书法刚劲瘦硬的气质。

遗憾的是，我们今天所能见到的欧阳询的书法作品，仅有一些碑志和行书小品，使我们难以全面研究、评价他的艺术成就。即使如此，欧阳询存世作品中的《化度寺碑》《九成宫醴泉铭》《虞恭公碑》《皇甫诞碑》等碑刻，仍然深刻影响了后世书法艺术的发展。在他之后的大书法家如褚遂良、颜真卿、柳公权、杨凝式、赵孟𫖯等，都或多或少地受到了他的影响。

二、欧体四大名碑

（一）气象雍容的《化度寺碑》

《化度寺碑》为欧阳询晚年力作。清代大书法家杨守敬甚至认为："欧书之最淳古者，以《化度寺碑》最为煊赫。"《化度寺碑》立于唐贞观五年（631），李百药撰文，原碑在宋代已断毁。清光绪年间，一件珍贵的唐拓本曾现身于敦煌藏经洞，但不久便被英国人斯坦因与法国人伯希和瓜分，流失海外。经考证，这件唐拓本并非原拓。在众多的传世拓本中，上海图书馆收藏的"四欧堂本"被认为是极珍贵的原拓孤本。

《化度寺碑》笔致遒润，蕴藏着虚和圆静的韵律，在二王平淡雅致、笔精墨妙的帖学风韵之中，既融入了汉魏碑版的古茂雄浑和拙朴刚健，又丝毫没有北碑方笔斩截、锋芒毕露的霸悍之气。元王恽在《玉堂嘉话》中说："《化度碑》规模一出《黄庭》，至奇古处，乃隶书一变。"《化度寺碑》与王羲之《黄庭经》都有虚和之气，但在风格上仍有所不同，《黄庭经》疏朗飘逸，似拙而实秀，相比之下，《化度寺碑》则显得更为刚健中正，淳和简静。

《化度寺碑》的结构内敛而修长，这种处理方式是欧体结构的典型特征。这种结构特征形成了以欧体为代表的艺术流派，并形成了一种重要的书法结构理论体系，为后世的书法家提供了有益的启示。

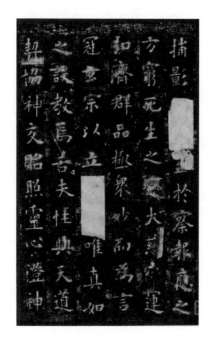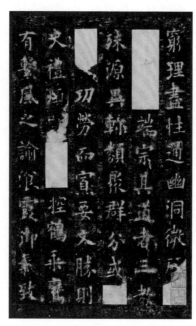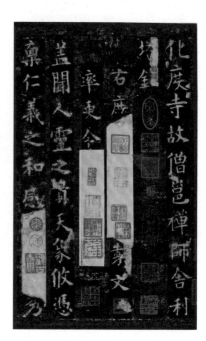

《化度寺碑》

（二）劲拔险峻的《九成宫醴泉铭》

在传世的欧体书法作品中，《九成宫醴泉铭》的风格最具代表性，不仅如此，此作也被视为唐楷最高典范之一。九成宫原为隋文帝杨坚避暑的仁寿宫，隋亡后，唐太宗下令修复，易名为九成宫。宫中本无水源，唐太宗在宫中发现地面有湿润之处，从而掘得一眼甘泉，因为"味甘如醴"，故名醴泉。《九成宫醴泉铭》即因此而作，碑文为魏徵所撰，欧阳询奉敕书写，唐贞观六年（632）立碑。

此碑笔法丰厚遒劲，字体方正，结体宏整，法度森严，劲拔险峻而不失清虚疏朗，"瘦硬清寒，而神气充腴"。翁方纲言："惟《醴泉铭》前半遒劲，后半宽和，与诸碑之前舒后敛者不同，岂以奉敕之书，为表瑞而作，抑以字势稍大，故不归敛而归于舒软？要之，合其结体，权其章法，是率更平生特出匠意之构，千门万户，规矩方圆之至者矣。斯所以范围百家、程式百代也。善学欧书者，终以师其淳古为第一义，而善学《醴泉》者，正不可不知此义耳。"可见创作背景会对创作者的心态及作品风格产生一定的影响，应诏书写，必然心存恭敬，态度严肃，作品风格因而显得浑穆端庄。与之相比，《兰亭序》的创作背景则是群贤毕至、风和日丽，雅集与美景想必也对作品的遒媚风格构成了影响。学习名家名作，如果能从创作背景、书家心态、书写场景、使用工具等方面多加推敲，将有助于加深对作品意趣、风格、技法的理解。

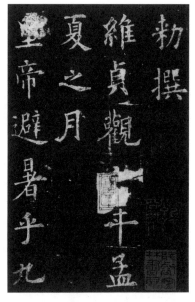
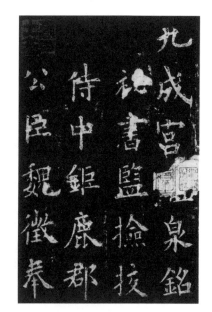

《九成宫醴泉铭》（李祺本）

（三）和介相兼的《虞恭公碑》

《虞恭公碑》，又称《温彦博碑》，岑文本撰文。《虞恭公碑》碑文所记的温彦博是位初唐时期的朝廷重臣，曾因兵败被突厥人囚禁在阴山之下，太宗时才获释回长安，任中书令，封虞国公，卒后谥"恭"。

欧阳询书写此碑时虽已八十一岁高龄，但用笔稳健，风骨清雅，结体谨严，长短合度，作品体现出雍容婉丽又不乏中和端庄的风格。《虞恭公碑》与《九成宫醴泉铭》相比，虽然字形显得稍扁，笔画却更显精健，同时透露出一股清峻之气。清何绍基评曰："欧阳信本从分书入手，以北派而兼南派，乃一代之右军也。《醴泉》宏整而近阔落，《化度》道紧而近欹侧，《皇甫》肃穆而近窘迫，唯《虞恭公碑》和介相兼，形神俱足，当为现存欧书第一。前辈推重《化度》，乃以少见珍耳，非通论也。"可见在何绍基眼里，《虞恭公碑》在欧阳询存世作品中应排名第一。此碑雍容婉约而不乏森秀之笔，于平正静穆中寄险绝豁达之韵，正是欧体书风的完整体现。

（四）瘦劲清癯的《皇甫诞碑》

《皇甫诞碑》，于志宁撰文，无书写年月，立碑时间在隋朝还是唐朝尚有争议。史载皇甫诞为隋文帝重臣，隋炀帝时，汉王杨谅举兵反叛，皇甫诞多次劝谏无果，后为杨谅所杀。或许受其事迹影响，碑文的书风表现出一种刚直不阿的气概。此碑字字风骨整峻，神采奕奕的书风背后，或许正蕴涵着欧阳询对前贤的崇敬之情。

该碑在欧阳询传世楷书中最为峻拔，以方笔为主，用笔精劲有力，有斩钉截铁之势，结体严谨，章法疏朗，有森然险峻之感。唐代书论家张怀瓘评曰："（欧阳询）真行之书，虽于大令亦别成一体，森森焉若武库矛戟，风神严于智永，润色寡于虞世南。"针对该碑来看，这种评价是十分恰当的。隋代代表书家智永的书法传承了二王家学，其《千字文》体态丰腴滋润，但缺少些刚毅和劲拔，而《皇甫诞碑》却将来自北碑的刚健作为主体风格。在初唐时期，书法大家虞世南的书法遒美秀润，内含刚柔，表现出一种雍容华美的风姿，确立了唐楷华美秀润一路风格的地位；而欧阳询以《皇甫诞碑》书风为

代表，树立起峻拔、清癯的另一种审美范型。就技法而言，魏碑中的方折、刚猛给了欧阳询有益的启示，他所开创的峻拔、清癯的风格，也为当时及后世不少书家的个人风格奠定了基础。

在"楷书四大家"中，欧阳询所处时代最早，书风具有融合南北两派而自成一格的特点。由于他在书法上造诣高深，加之唐太宗以帝王之尊对书法艺术的推波助澜，欧阳询的书法对唐代书风产生了巨大影响，并成为对后世影响深远的一大流派。欧阳询堪称中国书法史上最有影响力的楷书大家之一。

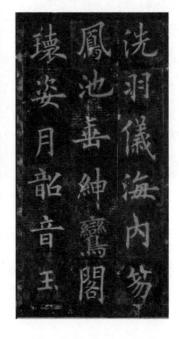

《虞恭公碑》

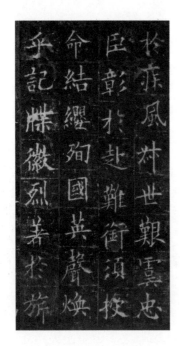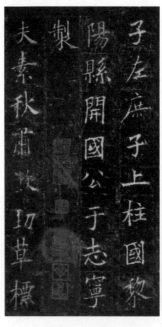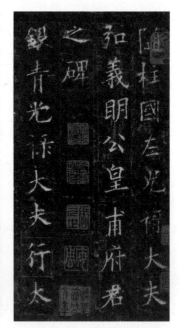

《皇甫诞碑》

第三章 从临摹到创作

第一节 临摹

一、临摹的意义

学习书法，历代公认的学习基础和必经之路，是临摹古代经典碑帖。通过临摹，可以培养高格调的审美情趣，学习古代名家名作的书写技法，掌握笔法、结构、章法的运用规律，进而形成自己的笔墨语言，最终实现通过创作具有独特审美价值的书法作品表达创作理念。临摹经典碑帖是学习书法最重要的阶梯和方法，从入门到创作都与之密不可分。

许多书法大家一生临池不辍，这样不仅可以从经典中不断汲取养分，还可以通过临摹来解决创作中遇到的问题，找到创作的突破口。如果在创作的同时放弃了临摹，则一些习气难以改正，技巧与格调也难以提升，最终离真正的创作越来越远。对有志于书法艺术的学习者来说，临摹是终生的功课，只有这样才能不断提高书法艺术水平。

二、如何临摹

从具体方法、步骤和要求而言，笔者将临摹的过程总结为"发现—临习—记忆"。下面详细说一下每一个阶段的学习方法。

（一）发现

我们所说的发现，可以理解为读帖的过程。读帖是临帖前非常重要的准备活动，自古至今，读帖都是学书者最简易、最方便可行的学习手段。它并不是表面化地欣赏书法作品，也不是释读书法作品的文本内容，而是一个"与古人对话""与经典交流"的过程。这一过程要求学书者对所选字帖的范字，进行细致的观察、揣摩、分析、对比、研究、品味、记忆、理解、消化。读帖主要培养的是观察能力。只有深入读帖，临帖时才能胸有成竹。从某种意义上说，读帖比临帖更为重要。

我们以《九成宫醴泉铭》为例，说一说读帖到底需要注意些什么。

首先，要仔细观察笔画特点。从《九成宫醴泉铭》原帖来看，点画藏头护尾，锋芒不太锐利，长短合度，粗细适中；用笔以方笔

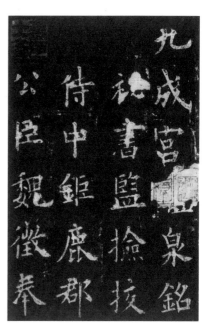

《九成宫醴泉铭》

居多，但方中寓圆，含蓄温润；取势递相揖让，相互呼应。在读帖中通过仔细观察、分析、对比，发现了这些规律，在接下来的临摹过程中就可以抓住这些规律，通过大量的练习，掌握丰富的笔画形态，为创作打下良好的基础。

其次，要认真体会用笔方法。仔细观察《九成宫醴泉铭》，会发现此帖用笔干净利落，点画之间用笔势形成呼应。书写时速度不快，但行笔果断，这样的用笔使点画滋润丰满，观之有清朗之气。

最后，要反复研究结构特点。相对其他楷书而言，《九成宫醴泉铭》的字形略微偏长。欧阳询处理结构善于因字成形，笔画少的，字形略小，点画粗壮；笔画多的，字形略大，点画稍细。仔细研究会发现，《九成宫醴泉铭》另一个显著的结构特点是"缩左伸右"，这也是欧体结构与众不同之处。欧阳询被誉为楷书的"结构大师"，他在处理结构时，一方面加强横画左低右高的程度，另一方面加强整个字的欹侧程度，造就了欧体结构的险绝之势。

学书法要养成临帖前认真读帖的习惯，读帖锻炼的是眼和脑的协作能力。如果对范本毫不了解就冒然临习，对范本的"美"就会熟视无睹，临摹时手足无措。通过"读"发现范本的"美"，这才是提高临写兴趣的关键。

（二）临习

经过了读帖，我们开始临习原帖。这一步的重点是理性的分析和逼真的临习，只有最大限度地掌握范本中的笔法、字法，才能在以后的创作中运用自如。临习可以分成摹帖和对临两步。

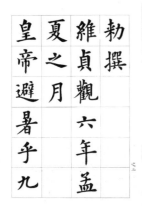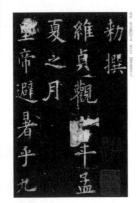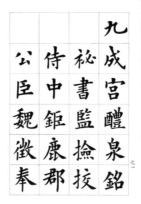

对临

初学《九成宫醴泉铭》，应先从摹帖入手。摹帖是学习、继承书法艺术的基本功和重要过程，也是初学书法的"不二法门"。经过多年的教学实践，笔者总结出一套行之有效的"四步摹帖法"：

第一步，从《九成宫醴泉铭》中选择自己认为写得好的一百个范字，建立自己的"临帖字库"，再用复印技术把范字逐个放大到十厘米见方。

第二步，用比较薄的宣纸蒙在已经放大的范字上，用很细的笔沿着范字的边缘双勾下来，这个过程越精细越好。

第三步，用国画颜料中的朱磦色，像画工笔画一样将已经双勾好的字形填满（注意是"填"不是"写"）。这样的目的是让书写者在填色的过程中仔细体会原帖的细节，这种方法叫"双钩廓填法"。

第四步，用毛笔蘸墨汁，在自制的红色范字上依样描写，我们俗称"写影格"。在这一步中，为

了节省宣纸，书写者可以先用比较淡的墨汁摹写，待宣纸完全干透后，再用比较浓的墨汁摹写一遍。

在初学阶段，书写者限于眼力，直接对临原帖往往顾此失彼。先进行摹写，由于目力集中，全神贯注，更容易达到"形似"的要求。

当初学者通过摹帖，基本掌握了"临帖字库"中所有字的字形特点与书写方法后，可以在这一百个字的基础上，从原帖中另找一些结构相近的字，把字库扩大到四百字左右，然后把这些字按结构分类，进行对临。字的大小还是以十厘米见方为宜。临习时，范字应尽量靠近临写处，视线最好可以同时看见范字和书写的位置，然后依照范字的结构、笔法、笔势和笔意，一一对照书写。这个过程不能够随意行笔，必须专心致志，一笔一画地对照临写，力求逼真。写好这四百字，也就基本上掌握了《九成宫醴泉铭》的书写方法和书写特点。

临帖时，可以选择使用田字格、米字格、九宫格、回米格等方格，用格线辅助确定笔画的位置，看清范字结构的安排方法，以此来纠正个人不正确的写字习惯，培养训练有素的书写意识和认真细致的学习精神。掌握使用格子规范临帖的正确方法后，可以去掉格子进行对照临写。

临帖需要用心琢磨、观察、分析、比较、记忆，力求通过"临"达到"像"，甚至"乱真"的地步。因为只有临"像"才能真正学到方法，才能体会到古人书法的奥妙和真谛。也只有临得像，书写者的观察能力和控笔能力才能得到提高，驾驭字法、结构、墨法、章法的能力才会越来越强，基本功才会越来越扎实。

（三）记忆

启功先生曾经说过："功夫不是盲目的时间加数量，而是准确的重复以达到熟练。"这句话说明，对初学者而言，临帖有两点必须做到：一是准确，二是熟练。准确是质量要求，熟练是数量要求。要做到这两点，离不开记忆。牢记原帖不仅是从摹帖到对临阶段的重点，也是背临与创作的重要前提。

在书法临习环节中，背临是最能考察学书者记忆能力的方法。背临的最终要求，是在不看原帖、范字的情况下，写出的字"不走样"。这主要锻炼和检验学书者对范字特点的熟悉程度和书写能力。能够靠记忆准确默写范字，是临帖学习过程中一次质的飞跃。

背临

唐代孙过庭在《书谱》中提到："察之者尚精，拟之者贵似。"背临《九成宫醴泉铭》应注意两点。其一，注意牢记欧体特点。《九成宫醴泉铭》法度森严，意态丛生，源于欧阳询在笔法、结构和意态

的变化上，有着独具特色的风格和体式。学习者应重点记忆原帖的主要风格特征和标志性细节。其二，注意默写与核对相结合。将默写的字与原帖认真核对是极为重要的，只有这样才能发现不准确的笔画和结构，进而进行纠正。核对要严格，必须一丝不苟。

很多初学书法的人都说"临帖难""写不像"，原因固然很多，但解决这些问题的最好方法就是多写、多练，这需要花时间、下功夫，要耐得住寂寞，忍得了枯燥，沉得下心境，稳得住情绪，经得起考验。当学习者对所学碑帖的用笔、结构、章法、风格等特点胸有成竹，并能熟练、准确地背临原帖时，就可以通过集字的形式进行创作练习了。

学习楷书，既要研究范本的法度，又不能把"法"作为教条，不敢越雷池半步。须知学"法"是为了用"法"，并且在日后的创作实践中还要逐步破"法"，最终形成自己的"法"。苏东坡说，"我书意造本无法"，"无法"是指他的作品已打破了前人的成法，"意造"则是指按照自己的"法"来创作作品。

杨华　节临《九成宫醴泉铭》

第二节　从临摹到创作

如何从临摹成功转换到创作，是任何一位书家都必须面对的课题，也是广大书法爱好者在学习过程中可能遇到的一大瓶颈。拥有扎实的临摹功底，虽然有助于书法创作，但并不能保证可以顺利、快捷地走上创作之路。从临摹转换到创作，需要一定的训练方法，也需要学习者坚持不懈地学习、实践和探索。

集字创作是从临摹到自由创作之间的一座桥梁，有助于临、创转换。集字也称"集古字"，北宋大书法家米芾就曾用这种学习方法入古出新，终成大家。集字创作属于半临半创，一方面，集出的字基本来自所学原帖，书写难度有所降低；另一方面，书写者需要调整原字的笔画、结构，还要"组装"出原帖中没有的字，使之与作品章法相吻合。集字创作可以检验书写者对原帖技法的理解程度和熟悉程度，深化对临摹的理解；也可以使书写者较快进入书法创作的状态，并且提高书法创作的兴趣。

集字创作有两种情况：一是先有创作内容，再按内容从某碑帖中选字；二是以某碑帖现有的字为字库，从中集出创作内容。前者创作内容取材自由，但往往会出现碑帖中没有的字，对书写者的"造字"能力和章法安排能力要求较高。此类集字的成功典范当属唐代僧人怀仁所集的《集王书圣教序》，尽管此作享誉千载，但章法上仍有缺憾。后者可以确保无一字无来处，但作品内容不免有削足适履之感。

下面笔者以具体作品为例，讲解一下如何进行集字创作。

一、集字创作四字横幅

我们用集字的方法创作"福至心灵"四字作品，形式为传统的四尺对开横幅。

首先，从欧阳询《九成宫醴泉铭》中找到"福至心灵"四个字。在原碑帖中选字时，如果某字有较多重复的字，我们应尽量挑选字形结构完整的作为范字，以便仔细观察每处细节。将所需范字找出并按内容排好，会发现因为这几个字在原碑中本来位于不同位置，所以放在一起时，它们的字形大小、笔画粗细、书写节奏都不太协调，这就给我们下一步的书写造成了一点小麻烦。

集字

先反复书写每个单字，并对照范字纠正缺陷。写熟练以后，选择高宽比为 1 : 4 的纸张完成实临作品。书写实临作品要从整体章法的角度出发，初步调整四个字的大小与结构，经过几次书写，调

整基本到位后落款、钤印，使作品形式完整。审视完成的作品，因为以实临为主，单字的笔画偏细，整体显得比较单薄，落穷款也略显简单，这些问题有待进一步解决。

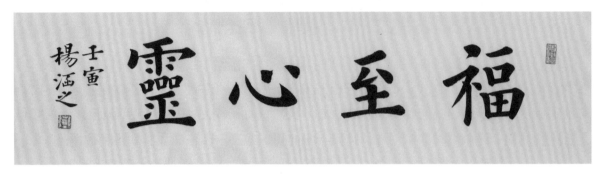

<div align="center">实临作品</div>

接下来进入创作阶段。写大字作品所用的宣纸很重要，以笔者的经验，偏生一些的纸能够托住墨，写出的笔画浑厚而有表现力。如果宣纸偏熟，就容易把笔画写得扁薄。笔者选择了一张装饰效果比较好的带云龙纹图案的浅黄色宣纸，并使用一支比较饱满、蓄墨量较大的兼毫毛笔和偏浓一些的墨汁来创作这件作品。为了增加作品的书写性，笔者有意加强了一些提按、节奏、映带的变化，这样写出的作品比较有趣味。正文大字书写于纸面偏上一些的位置；落款写两行，占位较长；再用朱砂调和墨汁，在作品右下方的空白处以小楷书写正文出处，这样不仅丰富了章法，而且增加了作品的可读性。整体来看，笔者觉得虽然比第一幅作品显得厚重，但正文大字还是过于在意细节上的表现，仍没有达到预想的效果。

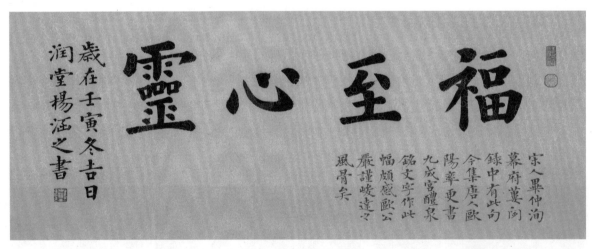

<div align="center">创作一</div>

再次创作这件作品，笔者重新设计了创作用纸的装饰效果。笔者选择了几张清代《康熙字典》残页，让裱画师傅按照设计好的位置把它们粘在纤维比较粗糙的宣纸上，然后用浓墨书写正文。这次为了强调线质的凝重与厚度，笔者有意加重下笔的力度，运用中锋将笔画写粗，减少笔画之间的空隙，尽量在整体视觉效果上下功夫，忽略一些笔画方面的细节，尽可能地增加笔画的张力。正文大字完成后，在左侧用两行小字落款，使落款的视觉重量与大字匹配。整体上看，"至"和"心"两个字的间距有点大，

于是笔者选用一方五厘米的宽边朱文印章，在两张残页上各留一半印拓。一分为二的印拓，将两个字在视觉上拉近，这样既不会显得印章突兀，也很好地增加了作品的"味道"，真正做到了两全其美。

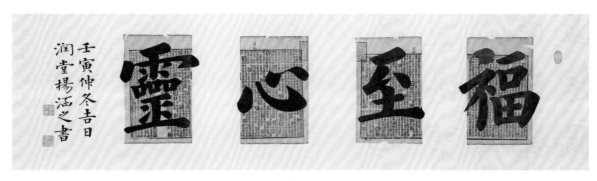

创作二

二、集字创作七言对联

我们再用集字的方法创作一副九言对联："绝壑为池岩前观湛碧，架楹起殿槛上临清华。"因为现在住房的高度有限，稍微大一些的对联无法悬挂，所以笔者选择以传统小品"书房联"的形式进行创作。这类作品的高度只有八十厘米左右，既可以上下联单独装裱悬挂，也可以裱在一起悬挂，形式自由，装饰效果极佳。

首先还是从原帖中选字。这件九言对联的字数比前面创作的横幅要多，选字的时候更要细心，必须仔细甄别范字的优劣，这一点对创作经验还不丰富的初学者而言很重要。将自己认为比较好的字选出来后，如果有条件，可以在电脑中进行简单的排版，试着初步调节它们的大小，将范字排列成一件相对完整的对联作品。笔者将作品幅式设计为斗方，以龙门对的形式书写。

范字选定以后，就要完成创作前的练习。仔细观察每一个字的结构特点，包括开合、取势、映带、伸缩等。认真地反复临写，逐个突破。临写的目的首先是形似。因为最后创作的作品尺寸比较小，所以练习时更要注意每个字的细节。单字写好后进行通篇练习。书写完整作品时，在结构准确的前提下，需要把握好每一个字的字形大小和笔画轻重。这种练习对以后的创作有极大的好处。为了能够有效地控制书写节奏，笔者选

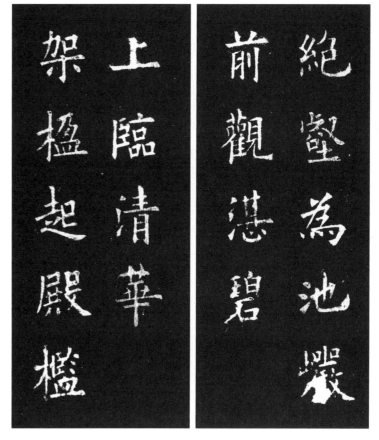

集字

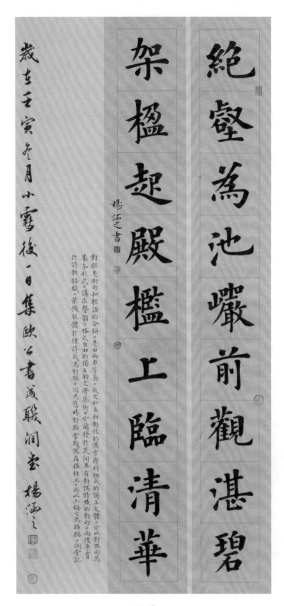

架槛起殿槛 上临清华 前观湛碧 绝巘为池隍

九成宫集联 甲午立秋日 杨涵之

实临作品

岁在壬寅孟月小雪后一日 集欧公书成联润堂 杨涵之

对联思为韵和谐语的合称,是由两串等长、对仗工整、互相衔接的文字序列组成的独立文体,它以对偶句为基本形式,讲究声韵,格式自由的诗句为文学载体。景后殿体书律诗成联。因光焰殿体时对联常写在插柱上。所以上联之寓典雅、润堂记

架槛起殿槛上临清华 绝巘为池隍前观湛碧

杨涵之书

创作

用五分熟的白色宣纸,提前画好了朱红色的界格,这样即使字与字之间的气息映带稍有不足,也可以用界格来弥补。正文完成后,为了调节作品的书写节奏,落款用一行小楷写在正中间,钤盖一枚白文印章。

审视实临作品,虽然字写得还算"到位",但是总觉得缺少一些"味道"。问题到底出在哪儿呢?经过仔细分析,笔者发现是因为在书写过程中过于注意字形的准确,而忽略了书写的节奏,导致正文十八个字"各自为政",缺少联系。单字的笔画偏简单,不够含蓄。针对这些问题,再创作的时候就有了指导方向。

接下来,笔者选择了仿古色描金龙纹宣纸,将龙门对改为单联单行书写,并在正文部分绘制了朱丝栏。书写时加强了笔意的呼应和笔画的节奏感。穷款压在朱丝栏上,打破了格线产生的板正感。上下联共钤盖大小不同的五枚印章,填补了章法上的空白。书写完成后,笔者仍觉得意犹未尽,于是对上下联进行了拼接处理。为了使作品保持对联的形式,中间加了白色距条。因为上下联是由一张宣纸裁出来的,一分为二的描金龙纹图案反而使上下联产生了紧密的衔接感。然后笔者在下联左侧粘上一条白色宣纸,磨好朱砂,并用墨汁把颜色调和沉稳,写下三行小楷长跋,简单介绍了楹联书法的来历。写完后,从视觉效果看,左侧整体还有些"轻",于是笔者用笔画略粗的行书加了一行顶天立地的长款,并钤盖三枚较大的印章,来补充这部分的张力。这样,从色彩、形式、字体各方面都增加了这件作品的观赏性。在当今国家级的书法展览上,不乏这样频频入展、获奖的拼接作品,借鉴这种形式,可以增加作品的美感与趣味,何乐而不为呢?

集字创作仅是实现自由创作的台阶和练习过程,并不是终点。我们要借助这根"拐杖"迅速积累书法创作经验,进而早日达到更高层次的创作水平。

第四章　创作示范

第一节　章法概述

一、什么是章法

书法作品的章法，是指书法作品布局谋篇的法则，以及作品最终呈现的整体艺术效果。章法是创作者所要解决的重要问题，包括作品幅式、书写材料、行列分布、字距、连缀、搭配、款识等诸多细节，还需要根据人们的视觉心理、欣赏习惯和书法作品的应用场景来进行设计。

二、楷书章法的基本要求

（一）根据内容确定形式

书写前应根据书写内容的性质和字数，选择合适的书写材料（纸、绢或其他材质）、幅式、规格，这是书法创作的基本常识和要求。要点有二：

首先，应考虑作品是否有足够的留白。如果字多、字大而纸小，会因留白不足而显得局促、拥挤；反之，字少、字小而纸大，会因留白过多而显得松散、无序。

其次，内容字数较多时，书写前应仔细计算、排版，找出最佳布局。

（二）选择适当的格式

楷书作品可以借助彩色格线提升章法的秩序感，格线颜色以红、黑两色较为多见。

常见的界格有方格、扁方格、长格。方格、扁方格为每字一格，居中排列。使用扁方格会形成字距小、行距大的布局，有助于增强字与字的纵向联系。长格即每行只有纵向格线而无横线分隔，可以按纵有行、横无列的形式书写。

除了直接在宣纸上画界格，还可以采用衬格（暗格）辅助定位，即根据需要在另一张纸上打好界格，书写时衬在作品纸下面，作品纸上并不出现界格。此外，还可以按照实际需要在作品纸上直接叠格后书写。

方格

扁方格

长格

<div align="center">暗格</div>

（三）落款与钤印

落款指书法作品正文以外的有关说明文字，是书法作品的重要组成部分。落款包括上款和下款。上款多为受书人称谓，应使用敬辞。下款包括正文出处、标题、创作时间、创作地点、创作者姓名、创作说明等内容。如没有受书人，下款中除创作者姓名之外的内容也可以移作上款。作品上下款俱全的，称双款；仅有下款的，称单款。作品可以仅有下款，但不能仅有上款。根据字体在历史上出现的先后顺序，落款所用的字体应不早于正文所用的字体。楷书作品多用楷书、行书落款。

印章也是一幅完整作品不可或缺的构成要素。刻有创作者姓名、字号等个人身份信息的印章称为名章，一般盖在落款姓名的下方或左侧。其他内容的印章称为闲章，内容与形状较为多样，可根据章法需要灵活使用。其中钤盖于作品起始处的称为引首章，是较为常用的闲章之一。作品上印章的数量宁少毋多，印章风格应与作品风格相统一。

<div align="center">落款及印章</div>

第二节　书法作品的形式

书法作品的形式，也称品式、幅式、款式，是指书法作品的外观形状。常见形式有斗方、中堂、条幅、条屏、对联、横幅、长卷、册页、扇面九种。这些形式在外观形状和装裱形式上既有联系，又有区别。

一、斗方

斗方是高宽相等或基本呈正方形的作品形式，常见的尺寸有一尺半、两尺、三尺边长。斗方既可以装裱为立轴，也可以装在镜框里悬挂，适合装饰现代居室。

二、中堂

中堂是整张宣纸或高宽比接近整张宣纸的竖幅作品形式，一般装裱为立轴。中堂多悬挂在中式房屋的厅堂正中，既可以独幅悬挂，也可以在两侧配上对联。其高宽比例一般为2∶1、3∶2、5∶3等。三尺整张宣纸、四尺三开、五尺三开等尺寸的作品称小中堂，四尺、五尺、六尺甚至更大的整张宣纸作品称大中堂。

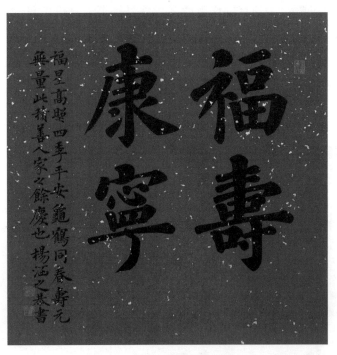

斗方　　　　　　　　　　中堂

三、条幅

条幅，也称直幅、条山，是整张宣纸纵向对开或外形比较窄长的竖幅作品形式，一般装裱为立轴。条幅的高宽比一般在 4：1 以上，与中堂的主要区别在于外形更窄。

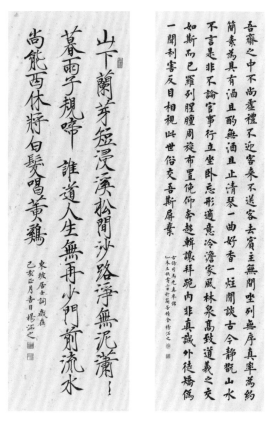

条幅

四、条屏

条屏是由条幅组合而成的作品形式，组合数量在两幅以上，一般为偶数，如四条屏、六条屏、八条屏等。条屏既可以连续书写长篇诗文，也可以各条独立，以相同章法分别书写一则相关联的内容，并各自落款。

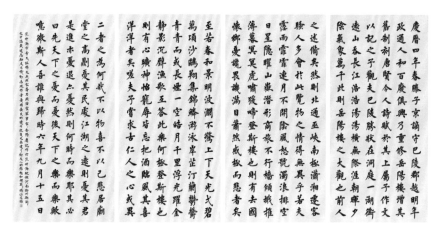

条屏

五、对联

对联既是我国独有的文学艺术形式，也是书法创作中的一种特殊形式，因多悬挂于楹柱上，因此又称楹联。对联分上联和下联，上下联字数相同，单联字数以四字、五字、六字、七字、八字为多，也有数十字甚至数百字的作品。作为书法作品，一副对联既可以写在一张纸上，形如一件中堂；也可以写在两张纸上，形如一对条幅。悬挂时上联居右，下联居左，上款多写在上联的右侧，下款写在下联的左侧。

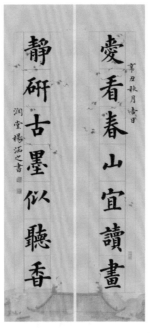

对联

六、横幅

横幅，也称横批，是横向悬挂的长方形作品形式。将中堂、条幅改为横向创作，即为横幅。横幅的高宽比一般在1：2到1：4之间。悬挂于楼阁庙观的匾额是横幅的形式之一。

横幅

匾额

七、长卷

长卷，也称手轴、手卷，是可以横向展开、卷起的作品形式。长卷是中国书画的传统装裱形式之一，高度在一尺左右，长度可达数米，既方便握在手中或放在书案上展玩，也方便收藏，但不能悬挂。

长卷作品可以用一种字体书写一个内容，也可以用多种字体书写多个内容。

长卷

八、册页

册页是在长卷基础上形成的装裱形式和装帧形式，它把单页小幅书画作品装裱成册，更便于观者翻阅和携带。对书法创作而言，册页既可以先装裱再书写，也可以先分页书写，再择优装裱，创作过程更为灵活，成功率也更高。

册页

九、扇面

扇面书画作品既可以在扇面形作品纸上创作，也可以在成扇上创作，作品形式可分为折扇和团扇两类。折扇上宽下窄，上下边缘为平行的弧线，一般各行字呈辐射状排列，长短行相间。装有扇骨或有折痕的扇面较难书写。团扇，也称纨扇，扇面有圆形、椭圆形、梯形、六角形、不规则形等，在当代主要作为一种工艺品。团扇创作既可以随形布势，也可以把字排列成方形块面，使章法圆中寓方。

折扇

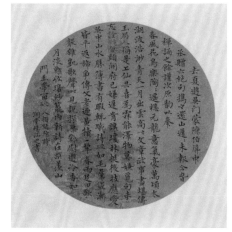

团扇

在传世的古代经典法书墨迹中，手札占了很大的比例。手札，也叫书札、尺牍、书翰，意为亲手写的书信。古代文人墨客非常重视手札，不仅文辞、书法十分讲究，还专门制作出各种精美的花笺用来书写手札或诗词。作为应用文，手札有一定的格式，在写到尊长或收信人时，一般会换行另起，以示尊重，因此手札的章法行列参差，留白错落，节奏多变而不失自然，呈现形式既有直式，也有横式，各种作品形式的创作都可以借鉴。

花笺

第三节 作品创作示范

学习创作，首先应以古代经典名作为学习对象，重点研究、模仿其作品形式和章法特点，积极尝试用新的书写内容与经典名作的章法相结合，逐渐掌握创作规律，形成个人创作风格。

培养良好的章法意识和敏锐的空间感，有助于创作时准确把握作品形式和章法。我们可以尝试用另一种形式或章法书写经典名作，也可以用不同的作品形式和章法创作同一内容，从而打开创作思路，锻炼应变能力，积累创作经验。

在当今的展览时代，不少创作者积极探索，勇于创新，创作出不少作品形式令人耳目一新的优秀作品，这些作品的创作思路和其中的闪光点，理应成为我们的学习对象和灵感源泉。

下面笔者以近期创作的若干楷书作品为例，对每件作品从作品材质、创作思路、章法特点、重要细节、文化内涵等方面择要分析，希望笔者的一孔之见能对学习楷书创作的书友们有所启发。

瑰意
琦行

宋玉對楚王問云夫聖人瑰意琦行

超凡獨慶 己亥春吉日楊涵之詞錄

瑰意琦行　斗方（4字）

尺　寸　45cm×45cm

释　文　瑰意琦行。
宋玉对楚王问云："夫圣人瑰意琦行，超然独处。"己亥春吉日，杨涵之闲录。

分　析　在斗方创作中，楷书四字吉语的章法相对是比较难的，原因在于正文字数太少，如果笔画写得太厚重会使章法憋闷，不透气；写得太轻又会显得章法散漫，不聚气，这是一对矛盾。这件作品笔者没有按照常规章法排列，而是将正文的四个大字集中排列在斗方中部，正上方用较大的闲章作装饰，落款内容增加正文出处，分两行写在正文两侧，使正文大字（点）、落款小字（线）、有色底纸（面）三者在视觉上构成对比关系，达到聚气凝神的效果，丰富了创作形式。

同样，我们还可以尝试把正文放在斗方的其他位置，让作品产生更丰富的视觉效果。下图是笔者创作的另两幅四字吉语斗方作品。

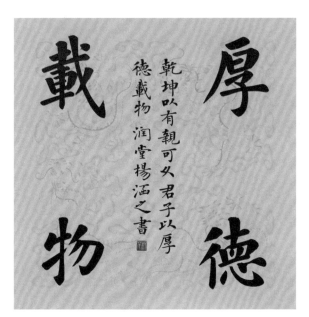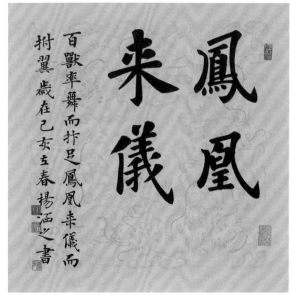

四字吉语斗方（一组）

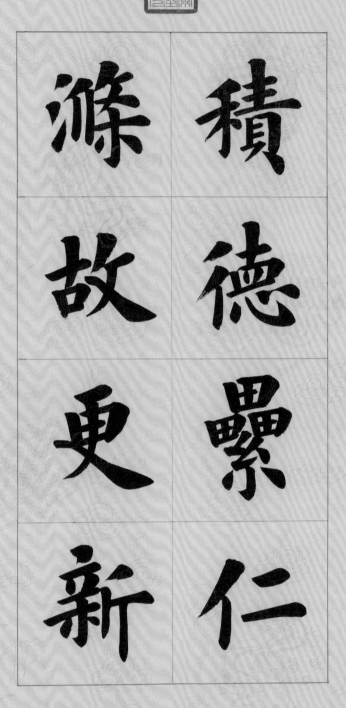

唐人梁肅曰予以為大雅作周之義蓋取夫積德纍仁為海内所歸往武王固之遂成大業聊齋志異又云夫夫人之所以懼者非朝夕之

積德纍仁
滌故更新

故其所由來者漸矣辟之昨死而今生須從此滌故更新再一餕則不可為矣余取其八字作此求教方家歲在己亥春分楊涵之錄

积德累仁　涤故更新　斗方（8字）

尺　寸　65cm×65cm

释　文　积德累仁，涤故更新。

唐人梁肃曰："予以为《大雅》作周之义，盖取夫积德累仁，为海内所归往，武王因之，遂成大业。"《聊斋志异》又云："夫人之所以惧者，非朝夕之故，其所由来者渐矣。譬之昨死而今生，须从此涤故更新，再一馁则不可为矣。"余取其八字作此，求教方家。岁在己亥春分，杨涵之录。

分　析　这件斗方作品，意在将现代平面设计中的构成元素带入传统的书法创作章法中，使其产生一种新鲜的古典美。作品整体左右对称，内松外紧，符合中国式的审美取向。正文八个字写在规矩的朱丝栏方格中，显得沉稳大方，正文两侧各有两行朱砂小字落款，用颜色调节了作品整体的节奏，又丰富了创作元素。落款与正文朱丝栏的颜色相同，使两部分相互呼应，融为一体。作品顶端正中间钤半方宽边官印式闲章，增加了画面的延伸感和富贵气。因为落款整体使用了朱砂色且内容较多，所以最后只盖了一方比较小的姓名印，避免累赘。

根之茂者其實遂其膏之沃者其光燁

庚子冬月
潤堂楊涵之

28

韩愈《答李翊书》句　斗方（14字）

尺　寸　68cm×68cm

释　文　根之茂者其实遂，膏之沃者其光烨（晔）。
庚子冬月，润堂杨涵之。

分　析　韩愈是唐代名士，一生操行纯正，意志坚定，选择他的名句来创作这件作品，从字体到选纸都应体现出正大且宁静的意境，因此笔者用大字楷书与纯白色生宣进行创作。此作正文十四字，采用纵向四行，每行四字的常规章法，最后一行留两个字的位置落款。书写时墨汁不能太浓，令其在纸上略有渗化，以体现大字楷书的厚重。落款相对简洁，仅标注了创作时间和作者姓名，两行小字在视觉上要和正文统一。

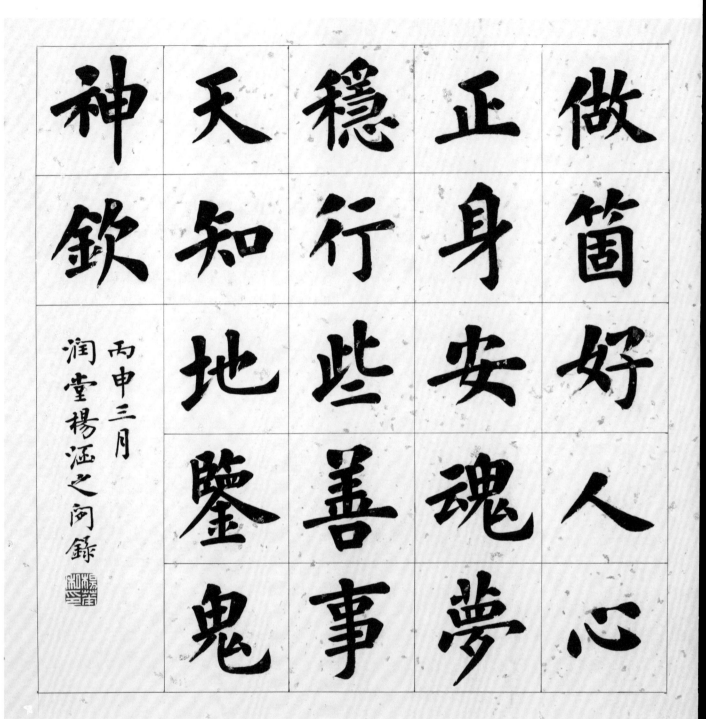

做個好人，心正身安魂夢穩；行些善事，天知地鑒鬼神欽。

丙申三月
潤堂楊涵之闾錄

30

《做个行些》联句　斗方（22字）

尺　寸　68cm×68cm

释　文　做个好人，心正身安魂梦稳；行些善事，天知地鉴鬼神钦。
丙申三月，润堂杨涵之闲录。

分　析　这幅作品用浅仿古色洒金生宣纸创作。作品内容是一副十一言联，在这里写成斗方的形式。正文五行，每行五字，最后一行留三个字的位置落款。正文单字的笔画有多有少，结构有繁有简，差异较大，这样容易导致整体章法上的不协调，所以笔者手绘了朱丝栏，这样虽然字字独立，但是红色界格形成了作品框架，强化了单字空间上的共性，达到了聚气凝神的效果。

為天地立心
为生民立命
為往聖繼絕
學為萬世開
太平

張載先生名句
戊戌秋月吉日楊涵之錄

《张子语录》句　斗方（22字）

尺　寸　35cm×35cm

释　文　为天地立心，为生民立命，为往圣继绝学，为万世开太平。
张载先生名句。戊戌秋月吉日，杨涵之录。

分　析　这件作品所用纸张为佛教黄描金银龙纹蜡笺纸，带有精致的底纹。正文为张载先生名句，有正大气象。正文章法为纵横各五行，因为大部分字的结构比较匀称，繁简差异不大，就没有用界格。整篇相同的字比较多，书写时要有一定的变化，避免重复。落款采用两行小字，一短一长，从视觉上与正文"配重平衡"。因为纸的图案比较花，所以只选择一方比较小的白文名章钤盖在落款的下方。

誠子書　諸葛孔明

夫君子之行　靜以脩身

以養德　非澹泊無以明志

非寧靜無以致遠　夫學須

靜也　才須學也　非學無以

廣才　非志無以成學　淫漫

則不能勵精　險躁不能

治性　年與時馳　意與日去

遂成枯落　多不接世　悲守

窮廬　將復何及

辛丑十一月大雪日於承天寺楊涵之書

诸葛亮《诫子书》 斗方（86字）

尺　寸　50cm×50cm

释　文　《诫子书》。诸葛孔明。
　　　　　　夫君子之行，静以修身，俭以养德。非澹泊无以明志，非宁静无以致远。
　　　　　　夫学须静也，才须学也，非学无以广才，非志无以成学。淫漫（慢）则不
　　　　　　能励精，险躁则不能治性。年与时驰，意与日去，遂成枯落，多不接世，
　　　　　　悲守穷庐，将复何及！
　　　　　　辛丑十一月大雪日于承天寺，杨涵之书。

分　析　正文八十六字，经计算后，笔者在作品纸上手绘朱丝栏十一行，满行十字。第一
　　　　　　行写题目和作者，在章法上适当留白。最后一行落款，字比正文略小，字距略紧，
　　　　　　笔法灵活，带有行书笔意，下面钤盖姓名印一枚。作品用纸为净皮洒银宣纸，纸
　　　　　　性偏熟，墨汁渗化的速度比较慢，适合增加顿挫、使转等用笔细节，在朱丝栏几
　　　　　　何直线的衬托下，每个字的一点一画（徒手线）显得更加生动自然。

澹

泊

明

志

寧

靜

致

遠

夫君子之行　靜以脩身　儉以養德　非澹泊無以眀志　非寧

靜無以致遠　夫學須靜也　才須學也　非學無以廣才　非志無

以成學　淫漫則不能勵精　險躁則不能治性　年與時馳　意與

日去遂成枯落　多不接世　悲守窮廬　將復何及　楊涵之

澹泊明志　宁静致远　中堂（8字）

尺　寸　68cm×45cm

释　文　澹泊明志，宁静致远。
夫君子之行，静以修身，俭以养德。非澹泊无以明志，非宁静无以致远。夫学须静也，才须学也，非学无以广才，非志无以成学。淫漫（慢）则不能励精，险躁则不能治性。年与时驰，意与日去，遂成枯落，多不接世，悲守穷庐，将复何及！杨涵之。

分　析　这件作品选择诸葛亮《诫子书》中的名句为创作内容，用纸为浅仿古色净皮洒金宣纸，整体气息平和，作品内容与形式较为统一。作品章法特点是正文与落款的位置与传统形式不同，正文一左一右，分布在作品两边，写在朱丝栏方格里；落款位于正文中间，写在通栏竖线格中。正文大字楷书线质饱满，落款用小楷写《诫子书》全文，写法接近手札，上下通透，轻松自然。作品整体形成大字与小字、方格与竖线格的对比，显得严肃而不失亲切。

人不率則不從身不先則

不信領導機關和領導幹

部帶頭衝在前幹在先是

我們黨走向成功的關鍵

人不率則不從身不先則不信。此句出自宋史宋祁傳。二〇二〇年一月八日。在不忘初心牢記使命主題教育總結大會上習近平總書記發表重要講話。在談到不忘初心牢記使命必須堅持領導機關和領導幹部帶頭時。引用此典故。庚子中秋日楊涵之於燈下

"平语近人"系列作品（之一） 中堂（40字）

尺　寸　68cm×48cm

释　文　"平语近人"系列作品，庚子九月吉日，涵之自署。
　　　　　　"人不率则不从，身不先则不信。"领导机关和领导干部带头冲在前、干在先，是我们党走向成功的关键。
　　　　　　"人不率则不从，身不先则不信。"此句出自《宋史·宋祁传》。二〇二〇年一月八日，在"不忘初心、牢记使命主题教育总结大会"上，习近平总书记发表重要讲话，在说到不忘初心，牢记使命，必须坚持领导机关和领导干部带头时引用此典故。庚子中秋日，杨涵之于灯下。

分　析　这件作品是为某主题展览所创作的系列作品中的一件。因为主题较为严肃，所以笔者在章法处理上力求既能体现端庄肃穆之感，又不失书法创作的意趣。笔者参考古人读书笔记中旁注的形式进行创作。正文四十字，纵向四行，每行十字，写在手绘朱丝栏方格中。正文大字用朱砂加墨调和后书写，颜色沉着，和朱丝栏形成不同层次的红色，同时也不会因为墨色太黑，在视觉上显得过重。正文右侧偏上顶格的位置，用泥金纸粘一个窄签条，写作品标题，并落款、钤印。正文左侧用小字写作品落款，写明正文的出处，并用朱砂点句读，增加了一定的装饰性。落款通过拉近字距产生明确的行气，形成三条"暗直线"，与正文形成对比。作品右下空白处加盖两方闲章压角，避免整体轻重失衡。
　　　　　　此类尺幅不大的书法作品要注意章法上的留白，不要写得太满，否则会使观众产生视觉疲劳。

鍾山風雨起蒼黃百萬雄師過大
江虎踞龍盤今勝昔天翻地覆慨
而慷宜將剩勇追窮寇不可沽名
學霸王天若有情天亦老人間正
道是滄桑

毛澤東七律人民解放軍佔領南京 時逢
二千又廿二秊八月一日建軍節於晴窗潤堂楊涵之書

毛泽东《七律·人民解放军占领南京》 中堂（56字）

尺　寸　136cm×68cm

释　文　钟山风雨起苍黄，百万雄师过大江。虎踞龙盘今胜昔，天翻地覆慨而慷。宜将剩勇追穷寇，不可沽名学霸王。天若有情天亦老，人间正道是沧桑。毛泽东《七律·人民解放军占领南京》。时逢二千又廿二年八月一日建军节于晴窗，润堂杨涵之书。

分　析　这件作品是为纪念中国人民解放军建军九十五周年所创作的。作品正文纵向五行，每行十三字，最后一行四字，下方空处落款。书写时用扁方暗格衬在纸下，这样写出的章法效果是字距紧、行距松，作品行气连贯。正文笔法厚重，落款就不能过于单薄，因此用双行小字增加视觉重量，使之与同样高度的正文分量相当，最后以一方白文姓名印压角。

主题创作要注意作品幅面洁净素雅，内容贴合时政，字体端庄肃穆，用印简单大方，切不可为了追求展厅效果，使用太花哨的宣纸进行拼接。

余嘗淨一室置一几陳幾種快
意書放弎本舊法帖古鼎焚香
素塵揮麈意思小倦輒休竹榻
餉時而起則啜茗信手寫漢
書幾行隨意觀古畫數幅心目
間覺灑灑靈空面上俗塵當亦
撲去三寸

古錄明人陳繼儒小牕幽記一則歲在戊戌七月蘭若精舍主人楊涵之

《小窗幽记》一则　中堂（76字）

尺　寸　68cm×45cm

释　文　余尝净一室，置一几，陈几种快意书，放一本旧法帖。古鼎焚香，素麈挥尘。意思小倦，暂休竹榻。饷时而起，则啜苦茗，信手写《汉书》几行，随意观古画数幅。心目间觉洒洒灵空，面上俗尘当亦扑去三寸。

右录明人陈继儒《小窗幽记》一则。岁在戊戌七月，兰若精舍主人杨涵之。

分　析　这件作品用中楷书写。纸张上下左右留足空白，正文七行，满行十二字。书写时用打好方格的纸衬在作品纸下，按格书写。单字不要撑满格，留出一定空间，可以使正文看上去显得通透。正文结束后，另起一行用小字写落款，字体与正文略有区别，字距紧密，与正文形成对比。款末钤盖一方白文名章，与右上角朱文起首印相呼应。

作品正文为《小窗幽记》中的一则，主要是描绘古代文人的雅逸生活，所以笔者选择了仿明代楮皮古色花笺纸进行创作。这种纸质地紧密，色泽沉稳，印花高古，很适合书写中楷，与正文的意境也比较贴切。当今书法创作用纸花色繁多，纸质各异，创作者可以多加尝试，选择适合自己手感、适合作品题材的纸张。

宋人朱熹致韓魏公與歐陽文忠公帖　戊戌五月廿日江之白書

張敬夫嘗言平
生所見王荊公
書皆如大忙中
寫不知公安得
有如許忙事此
雖戲言然竅切
中其病今觀此
卷回省平日得

見韓公書跡雖
與親戚卑幼爾
皆端嚴謹重略
與此同未嘗一
筆作行艸勢蓋
其胸中安靜詳
密雍容和豫故
無頃刻忙時亦
無纖芥忙意與

荊公之躁擾急
迫正相反也書
札細事而於人
之德性其相關
有如此者豈於
是竊有警焉因
識其語於左

臨摹在致韓魏公與歐陽文忠公帖中既地展開了書法與書家性情相扣相關的審
美趣味。張敬夫說王安石之書有忙意。雖為戲言。比較韓琦與王安石二人的不同說
為張敬夫揣人的性格來分析兩者之間的關系。御之二語中的。朱熹將人的胸像與
必須究實。品行氣質看作是書法藝術特徵形成的根源。以及決定與畫之強調書家
必須究實內在書養與修為。方可發亮於書畫。這見其書論的重要特點。
著雍閣吳律中錄寬之月吉日。展若已畢。畫瑞研宋。信筆而記。潤堂陽正之

朱熹《跋韩魏公与欧阳文忠公帖》 中堂（143字）

尺　寸　240cm×115cm

释　文　宋人朱熹《跋韩魏公与欧阳文忠公帖》。戊戌五月廿日，涵之自署。
张敬夫尝言，平生所见王荆公书，皆如大忙中写，不知公安得有如许忙事。
此虽戏言，然实切中其病。今观此卷，因省平日得见韩公书迹，虽与亲戚
卑幼，亦皆端严谨重，略与此同，未尝一笔作行草势。盖其胸中安静详密，
雍容和豫，故无顷刻忙时，亦无纤芥忙意，与荆公之躁扰急迫正相反也。
书札细事，而于人之德性其相关有如此者。熹于是窃有警焉，因识其语于左。
（题跋、落款略）

分　析　此作是一件入展作品。参展的多字数大幅作品多采用拼接的形式完成，这样书写
的过程中如果有错误，只需要重写其中一部分进行替换即可，创作时的心理压力
比较小，更容易达到满意的书写效果。这件作品先按横幅设计，正文二十四行，
满行六字，用朱丝栏绘方格书写。正文前后用同色系颜色稍浅的宣纸拼接，分别
写标题和跋文。横幅作品的章法调整好以后，按中堂的尺寸要求将横幅截成三部
分，每部分的正文行数要有区别，将三部分按顺序上下拼接，中间加泥金纸距条。
作品的标题和跋文用朱砂色小字书写，使作品首尾呼应。跋文后用墨书落款，款
末钤盖三方印章，最后一方位置下沉，用于稳定重心。
作品尺寸较大时，要注意整体书写效果保持前后一致。作品正文的通行版本，最
后有一个"方"字，但展览主办方提供的文本及出处没有此字，并要求参展作品
按其文本书写，因此这件作品没有写"方"字。

般若波羅蜜多心經　　大唐三藏法師玄奘譯

觀自在菩薩。行深般若波羅蜜多時。照見五蘊皆空。度一切苦厄。舍利子。色不異空。空不異色。色即是空。空即是色。受想行識。亦復如是。舍利子。是諸法空相。不生不滅。不垢不淨。不增不減。是故空中無色。無受想行識。無眼耳鼻舌身意。無色聲香味觸法。無眼界。乃至無意識界。無無明。亦無無明盡。乃至無老死。亦無老死盡。無苦集滅道。無智亦無得。以無所得故。菩提薩埵。依般若波羅蜜多故。心無罣礙。無罣礙故。無有恐怖。遠離顛倒夢想。究竟涅槃。三世諸佛。依般若波羅蜜多故。得阿耨多羅三藐三菩提。故知般若波羅蜜多。是大神呪。是大明呪。是無上呪。是無等等呪。能除一切苦。真實不虛。故說般若波羅蜜多呪。即說呪曰。揭帝揭帝。波羅揭帝。波羅僧揭帝。菩提薩婆訶。

般若波羅蜜多心經。誦此經破十惡。五逆。九十五種邪道。若欲供養十方諸佛。報十方諸佛恩。當誦觀世音般若百遍。千遍。無間晝夜。常誦。無願不果。戊戌中元 弟子 楊涵之合十

此六佰八十九本竟

《般若波罗蜜多心经》 中堂（260字）

尺　寸　65cm×42cm

释　文　《般若波罗蜜多心经》。大唐三藏法师玄奘译。

观自在菩萨，行深般若波罗蜜多时。照见五蕴皆空，度一切苦厄。舍利子，色不异空，空不异色，色即是空，空即是色，受想行识，亦复如是。舍利子，是诸法空相，不生不灭，不垢不净，不增不减。是故空中无色，无受想行识，无眼耳鼻舌身意，无色声香味触法，无眼界，乃至无意识界。无无明，亦无无明尽，乃至无老死，亦无老死尽。无苦集灭道，无智亦无得，以无所得故。菩提萨埵，依般若波罗蜜多故，心无挂碍，无挂碍故，无有恐怖，远离颠倒梦想，究竟涅槃。三世诸佛，依般若波罗蜜多故，得阿耨多罗三藐三菩提。故知般若波罗蜜多，是大神咒，是大明咒，是无上咒，是无等等咒，能除一切苦，真实不虚。故说般若波罗蜜多咒，即说咒曰：揭谛揭谛，波罗揭谛，波罗僧揭谛，菩提萨婆诃。

《般若波罗蜜多心经》。诵此经破十恶、五逆、九十五种邪道。若欲供养十方诸佛，报十方诸佛恩，当诵观世音般若百遍千遍，无问昼夜，常诵，无愿不果。戊戌中元，弟子杨涵之合十。此六百八十九本竟。

分　析　这件中堂正文为《般若波罗蜜多心经》，整体风格以欧阳询小楷为基调，参以文徵明小楷的笔法。在章法设计上，笔者首先手绘了一枝荷花，制造出与正文相合的意境，文字的分布围绕着荷花图案做文章。整幅作品分十六行，每行字数不等，上齐下不齐，下部高低参差，留白自然。整体字距略紧，行距稍宽，在视觉上产生了"线性行气"。全文用朱红色小圈加句读，使作品文气十足。空白处钤盖内容和佛教有关的闲章补白。正文字数较多时，一定要将心情调整平和再开始书写，不可急躁，这样才能使作品通篇风格统一。

凡書之所以傳者必以筆法之奇不以託體之古也秦碑力勁漢碑氣厚一
代之書無有不肖乎一代之人與文者書之要統於骨氣二字作書要發
揮自己性靈切莫寄人籬下凡臨摹各家不過竊取其用筆非規規形似也
凡臨摹須專力一家然後以各家總覽揣摩自襍胸中醞釀下精熟久之
眼光廣闊高深集眾長以為己有方得出群境 使藝成獨擅不安於
一得之能學出專門益進於通方之妙夫字猶用兵同在制勝兵無常字
無定形臨陣決機將書審勢權謀算務在萬全然陣勢雖變行伍不可亂

勢故知書道亦足以恢擴才情醞釀學問也
痛快淋漓之候又覺靈心煥發下筆作詩作文自有頭頭是道汩汩其來之
能助氣靜坐作楷法數十字或數百字便覺矜躁俱平若行草任意揮灑至
者有多能而反拙於一二體者臨學之士貴擇善而從焉 作書能養氣亦
也字形雖變體格不可逾也唐之諸賢雖各成家然有一手而獨擅一二長

右錄前賢論書四則庚子三月楊華

夫書字貴平正安穩。先須用筆。有偃有仰。有欹有斜。或小或大。或長或短。凡作一字。或類篆籀。或似鵠頭。或如散隸。或近八分。或如蟲食木葉。或如水中蝌蚪。或如壯士佩劍。或似婦女纖麗。欲書先構筋力。然後裝束。必注意詳雅起發。綿密疏闊相間。每作一點。必須縣手作之。或作一波。抑而後曳。每作一字。或橫畫似八分。而發如篆籀。或豎牽似深林之喬木。而屈折如鋼鈎。或上細若針芒。或轉側之勢似飛鳥空墜。似稜側相向。作一行。明媚相成。第須存筋藏鋒。滅跡隱端。用尖筆須落鋒混成。無使毫露浮怯。起筆之法。須者殺飛動。或若鐫劍。武工夫如枯槎斷折。如卷蓬驚沙。踠足陸離。神化無方。即古求於點畫眼睜也。古之善書者。必先楷法。漸而至於行。艸。六不離於楷正。張芝與旭變怪不常。出於艸。墨蹤徑之外。神遲有餘。而與義獻異畢也。意近乎粗知其意。而力已不及。烏足道哉。

前贤论书四则　中堂（333字）

尺　寸　180cm×97cm

释　文　（略）

分　析　这件作品是按照国展征稿要求创作的。作品内容为古代书论，设计为两种布局，分别用大楷和小楷书写并落款。大楷部分共四段文字，写在手绘朱丝栏方格内。每段书论写完，都在后面一格内用两行小字注明出处。落款打破格线限制，通行书写，字体与正文略有不同，字距紧凑。小楷部分用文徵明小楷风格抄录书论，以题跋的形式安排在大楷的左下方，上方留白，用一枚较大的闲章作装饰。朱书的小楷既不会加重作品的视觉重量，又从颜色上与右侧的格子形成呼应。作品整体由两张等大的条幅拼接而成，拼接处的红色距条贯穿上下，分割左右，使章法通透而有序。

投稿国展的作品要重视布局、间距、留白、配色等细节。另外，落款时要用身份证上的名字，尽量不要用笔名，避免核对时造成麻烦。

擧國扶貧賦　任秀榮

治本於農。務盡南畝。畝豐民服服。則牽回。天地道義之章。自應濟困。而扶貧。改革發展之要。當為助民而共富。觀今日之華夏乎。民族復興。方勁。耀古爍今。扶貧戰鼓已擂。沈舟破釜。惠公奮起而鏟窮山。萬眾不撓而挽之鷳題。成效之巨史無所聞。引萬手同心。偉業昭昭。百古難逢有破千年未解之鷳題。成效之巨史無所聞。引萬川全堂濟困奉拳情昭日月。擧國扶貧赫柴氣壯河山。三軍攻堅。誓起震驚而矚目。觀夫債激越而矚目。

戰貧頑將抒壯志繡大業昭昭。百古難逢有破千年未灌排下憂勞早。屋明院歟窟亮。野閭天藍雲淨鮮蔬摘採於室棚新貨下單托徵店。路詩韻蛙鳴鳥語可聞百里畫廊。紅瓦綠蔭可見。以往鄉漿遊城而流連。如今市民下鄉則志返。六憂。百艸而膏。文王懷德發政四者施仁。禮記有記德為善政。政在養民林帝尚書有記。德為善政。政在養民。林帝元三眠分層而濟孝文帝頒詔富帝尅扶貧俱為厚者不自專而共其用。薄

者有所仰。則以容身。柴則歷朝歷代。蒼生最苦寒縫之畚。飽受饑寒而耕作。牛馬之勞。背負蒼天而臉朝黃土。幸新華始建。農民作主柴道路曲而多勲在論室則國誤大賢難增其糧大鍋飯雖飽其願。改革開放活力之進財富聚壇大國崛起變化之疾天地翻覆盤古辟地自之始乎。宣有農民下稅。三皇五帝至今乎。安得耕田有補窮魔不在攎道。奔向美好之生活命遂迎來轉機跟工時代之隊伍至乃改草之初。打破平均之巫需加鑄之薰顧富者莫為富而不仁。應揚其善初步演知效率雖當優先公平亦應貧者雖憂復貧而不飽。當壯其骨。如是扶而有處。濟而有方。惜外住生之助增內生之強。既倾輸血之力。更育造血之糞防懸崖效應之謨。避福利陷井坐殤矣。

習近平總書記在寧夏視察時指出。要堅決打贏脫貧攻堅戰。對標兩不愁三保障。聚焦突出問題。盡鋭出戰。一鼓作氣盡鋭戰確保如期實現脫貧目標。

擧國扶貧賦。竟。

麗之富章。吾擧國扶貧之壯擧乎。必遺惠千載而流芳也。

嗟夫。復興偉業。大道康莊。一損俱揖一埕俱煌。全球減貧之典範。獻中國非九之方案民族復興之心由譜華夏壯

歲在庚子六月十九日書於古典州蘭苕精舍南窗燈下　潤堂楊涵之

《举国扶贫赋》　中堂（864字）

尺　寸　180cm×70cm

释　文　（略）

分　析　当前有不少作者把投稿国展的手卷作品改成了中堂的形式，这样既保持了手卷的面貌和特点，又符合国展投稿的要求，可谓一举两得。

这件作品即为手卷改成的中堂。全卷共分为等大的四部分，上下拼接，纵向每列对齐，其间用白色宣纸作分隔，顶部钤盖宽边朱文大印，显得气势堂皇。正文近千字，用朱丝栏通行状元卷的形式书写，每行字数不等。作品每个自然段另起一行书写，段末自然留白，给正文带来节奏感。正文结束后，空一行写"《举国扶贫赋》竟"，提示正文结束，接着插入一段注文后再落款。这一部分的章法通过文字的高低变化与空白行的分隔，显得疏朗、通透，与正文的绵密形成对比。一张一弛，一开一合，体现了中国式的审美意趣。作品首尾都有大量留白，空白部分参考古代名作上鉴藏印的分布，点缀一些闲章，使其有聚散开合的变化，给作品增添一些"味道"。古人说"文似看山不喜平"，欣赏书法作品也是如此，大篇幅作品要有章法上的变化，才能让观者有耐心和兴趣观赏下去。

遂顧松家

嗡阿吽班雜咕如燦那呑

稱亞薩日瓦斯地帕拉吽

右錄蓮師財神呪蓮師為一切財

神本尊總攝一切智慧財富功德

福祿名望之根源日常誦念此呪欲

求功德皆可如願　楊炳之合十

招财进宝（合体字） 中堂

尺　寸　65cm×31cm

释　文　招财进宝（合体字）。
嗡啊吽班杂咕如燃那吞称匝萨日瓦斯地帕拉吽。右录莲师财神咒，莲师为一切财神本尊，总摄一切智慧、财富、功德、福禄、名望之根源。日常诵念此咒，欲求功德皆可如愿。杨涵之合十。

分　析　在我国传统文化中，吉语往往与书法相结合，作为文化活动的重要符号，寄托了人们的美好愿望和祝福。比如在传统春节文化中，家家户户都要贴春联和"福"字，营造喜庆气氛。"招财进宝"是大众喜闻乐见的祝福之一，将其写成合体字并用于装饰，也是民俗文化中表达喜庆和祝福的常见方式。这件作品采用独字引言的形式，正文为"招财进宝"合体字，下边的文字由正文引申出来。此作使用万年红描银云鹤纹蜡笺宣纸，纸性全熟，因此大字用饱蘸浓墨的羊毫斗笔一次完成，尽量避免有飞白笔触，字形饱满端庄，厚重有力。小字用兼毫毛笔，下笔流畅瘦劲，用以衬托出大字的"富态"。在红色作品纸上钤印，可用黄色或金色印泥。

懷　竇　亳　戴

嚮震　至冀

偶見西山逸士
溥儒先生有此
作閑錄一通贈
拾葉山房留念
己亥金秋
潤堂楊泛之

响震至嚣（异体字） 中堂

尺　寸　68cm×42cm

释　文　响震至嚣。
偶见西山逸士溥儒先生有此作，闲录一通，赠拾叶山房留念。己亥金秋，润堂杨涵之。

分　析　明清以来，很多书法家喜欢使用异体字书写作品，溥儒先生有一幅异体字横幅，内容为"响震至嚣"四字，笔者参考其字形，改用小中堂的形式进行创作。整件作品写在手绘的朱丝栏格线内，作品分上下两部分，上部正文四个大字占据三分之二的空间，每字一格。虽然每个字的笔画都比较多，但书写时仍然把笔画加粗，使大字结构紧凑。围绕正文格线的中部交点，用朱砂小字书写释文，不但起到了注释正文的作用，而且形成了作品中引人注目的"画眼"。下部用六行小字落款，没有格线的限制，写得相对自由，但由于字距紧而行距松，所以显得行气清晰，分布有序。款后空白位置较小，所以仅钤盖一方白文姓名章，与落款右上的起首章呼应。作品最上方加盖宽边鸟虫文大印，有意缺其一边，使作品产生向上延伸的视觉效果。异体字作品仅是书法创作中之一格，大家创作时可以借鉴此幅作品的章法安排，字形出处还是以常见写法为主。

龍飛鳳舞

己亥四月吉日 楊涵之書

龙飞凤舞 条幅（4字）

尺　寸　134cm×33cm

释　文　龙飞凤舞。
　　　　　己亥四月吉日，杨涵之书。

分　析　这件条幅作品为四尺对开大小，高宽比为4∶1。正文是四字吉语，大小可称榜书。写榜书应四边留白，一方面是装裱需要，另一方面是章法布白的需要。作品内部应行间透气，疏密均匀。初学者在书写前，可以先将宣纸的四边折出折痕，再折出正文位置，据以书写。楷书条幅讲究横竖成行，横向每行字的中心应基本在一条直线上，纵向每行字的重心应基本对齐。如果布字歪斜，偏离中心线，会给人一种不规矩、不稳重的感觉。大字楷书作品的落款，字形宜小，用来衬托正文的大气、厚重。

正文仅一行字的条幅，落款如果写单款，即只写下款，主要有两种方式：一种如这件作品，写在正文左侧，位置不宜偏下；另一种是用多行小字写在正文下方，整体宽度不超过正文宽度，如"澹然无极"条幅。如果写双款，即同时写上款，则要注意上款应高于下款，内容除了嘱书人或受书人外，还可以写正文出处或时间，如"百川异源皆归于海"条幅。

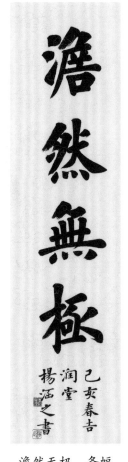

澹然无极　条幅

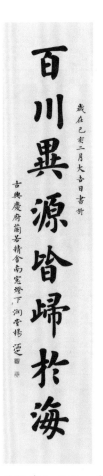

百川异源皆归于海　条幅

手培蘭蕊兩三栽日暖風和次
第開坐久不知香在室推總時
有蝶飛來

元人余同麓詠蘭卷詩　楊涵之書

余同麓《咏兰》 条幅（28字）

尺 寸 138cm×34cm

释 文 手培兰蕊两三栽，日暖风和次第开。坐久不知香在室，推窗时有蝶飞来。
元人余同麓咏兰花诗，杨涵之书。

分 析 条幅主要体现纵向的气势，楷书条幅字数不多
时，纵向易显得松散，上下贯通的格线能将行
气收紧，这是朱丝栏的重要作用之一。此作正
文二十八字，分三行书写，用朱丝栏画好界格，
前两行每行十二字，第三行正文四字，下面用
来落款。因为落款的位置比较长，所以单行款
字写得并不太小，与正文的体量基本平衡。款
字下面钤两方名章，使下面留白部分不至于显
得太空。

四尺对开条幅也常常用来书写绝句或律诗中的
选句，章法与写七言绝句类似，如白居易《咏菊》
诗节句条幅。这件作品尺寸与余同麓《咏兰》
条幅相同，但正文字数少了一半，仅十四字，
所以单字字形较大，书写时笔法厚重，使字显
得沉稳，视觉上有张力。左右伸展的笔画适当
压线书写，如果完全写在格内，会让格中的字
显得小而拘束，而且会拉大字距，使行气断裂。
正文分两行书写，第二行最后有两个字的位置
用来落款，款文为两行小字，活泼而紧凑。

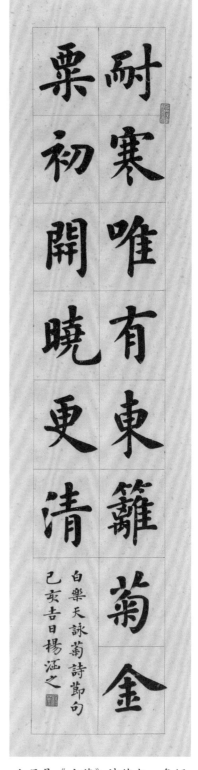

白居易《咏菊》诗节句　条幅

君不見黃河之水天上來奔流到海不復回君不見高堂明鏡悲白髮朝如青絲暮成雪人生
得意須盡歡莫使金樽空對月天生我材必有用千金散盡還復來烹羊宰牛且為樂會須一
飲三百杯岑夫子丹邱生將進酒盃莫停與君歌一曲請君為我傾耳聽鐘鼓饌玉何足貴但
願長醉不愿醒古來聖賢皆寂寞唯有飲者留其名陳王昔時讌平樂斗酒十千恣歡謔主人
何為言少錢徑須沽取對君酌五花馬千金裘呼兒將出換美酒與爾同銷萬古愁

乙未秋月
洞雪靜華

李白《将进酒》 条幅（176字）

尺　寸　180cm×34cm

释　文　君不见黄河之水天上来，奔流到海不复回。君不见高堂明镜悲白发，朝如青丝暮成雪。人生得意须尽欢，莫使金樽空对月。天生我材必有用，千金散尽还复来。烹羊宰牛且为乐，会须一饮三百杯。岑夫子，丹丘生，将进酒，杯莫停。与君歌一曲，请君为我倾耳听。钟鼓馔玉何（不）足贵，但愿长醉不愿醒。古来圣贤皆寂寞，唯有饮者留其名。陈王昔时宴平乐，斗酒十千恣欢谑。主人何为言少钱，径须沽取对君酌。五花马、千金裘，呼儿将出换美酒，与尔同销万古愁。
己丑秋月，润堂杨华。

分　析　条幅作品是竖式的，其形式给观者带来的视觉感受和审美体验是纵向的笔墨流动和空间变化，因此条幅作品的章法要注意行气的畅达和流动感。楷书条幅更适合表现长篇幅的文学作品，在书写时要利用有限的空间，用行距的变化、笔法的提按顿挫、线条的粗细对比来表现作品的节奏。因为每个字长短、肥瘦各有姿态，所以书写过程中要根据字形的特点对每个字的占位进行微调。此作品通篇分为五行，书写时在作品纸下衬暗格来辅助定位。暗格为扁方而非正方格，这样字距相对较小，上下字之间的关系更加紧密，在章法上使行气上下贯通。书写时要考虑字与字之间、上下左右及局部的避让关系。最后一行留给落款的位置很小，所以落款仅写时间、姓名。
作品书写完成，笔者将一张符合正文意境的山水画分成上大下小的两部分，拼接在条幅上进行装饰，通过画面的上下呼应，使书写部分在视觉上显得更加紧凑。

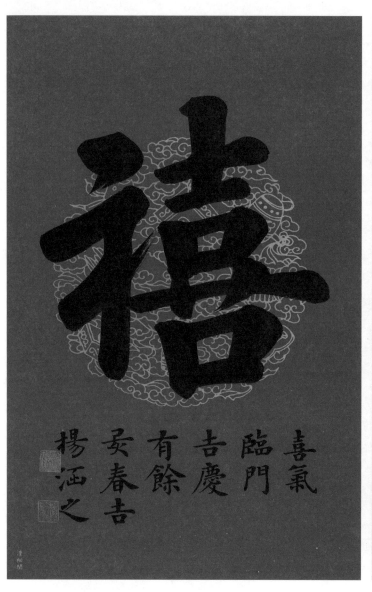
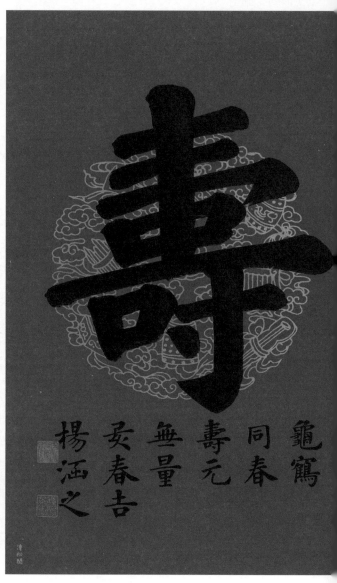

福禄寿禧　四条屏（4字）

尺　寸　68cm×45cm×4

释　文　福，福星高照，四季平安。己亥春吉，杨涵之。
禄，前程似锦，平步青云。己亥春吉，杨涵之。
寿，龟鹤同春，寿元无量。己亥春吉，杨涵之。
禧，喜气临门，吉庆有余。己亥春吉，杨涵之。

分　析　"福禄寿禧"是民间喜闻乐见的吉祥语，代表了人们对美好生活的向往与追求，也是古代书画及工艺美术中的常见题材。笔者将"福禄寿禧"创作为四条屏作品，不仅是取材于传统文化，也是受当今较为热门的国风文创产品的启发。作品用纸为清描金暗八仙纹万年红宣纸，正文用榜书写在描金图案上，下面用小字诠释正文的含义，并简单落款，用金色印泥钤盖印章。作品的材质、章法、书风都体现出富贵雍容的气息。

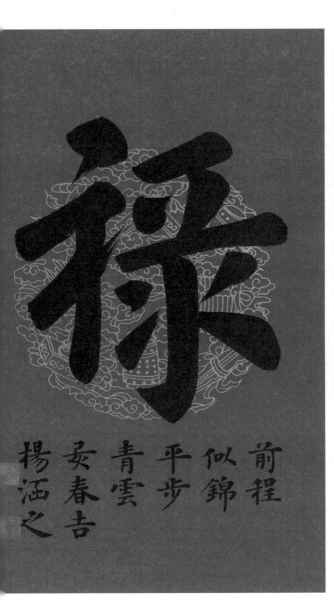

祿

前程
似錦

平步
青雲

妥春吉

楊涵之

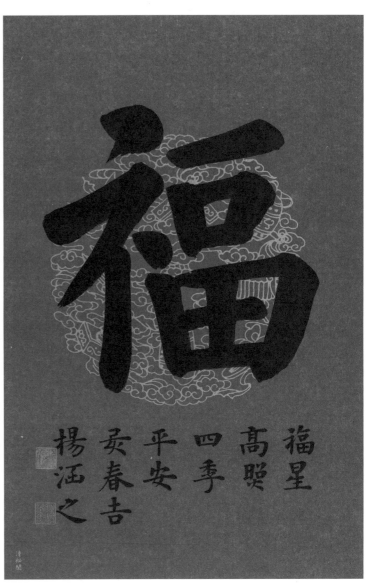

福

福星
高照

四季
平安

妥春吉

楊涵之

倚天瞑海花無數流
水高山心自知

續千年絲竹聲
文涵萬古江山氣道

萬卷藏書宜子弟一
尊滿意說桑麻

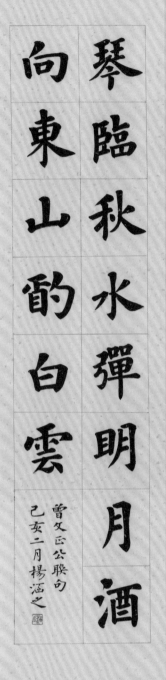

琴臨秋水彈明月酒
向東山酌白雲

曾文正公联句　四条屏（56字）

尺　寸　135cm×33cm×4

释　文　倚天照海花无数，流水高山心自知。曾文正公联句，己亥二月，杨涵之。
文涵万古江山气，道续千年丝竹声。曾文正公联句，己亥二月，杨涵之。
万卷藏书宜子弟，一尊满意说桑麻。曾文正公联句，己亥二月，杨涵之。
琴临秋水弹明月，酒向东山酌白云。曾文正公联句，己亥二月，杨涵之。

分　析　这件作品的正文是清代曾国藩的四副对联，每条一副，每副十四字。用纸为仿古
色洒金净皮宣纸，手绘朱丝栏界格，每条两行，第一行八字，第二行六字，最后
留两个字的位置落款，各条章法一致。受纸张限制，格子呈竖长方形，书写时笔
画厚重，结构饱满，大胆占位，不让格子成为束缚。落款均为两行小字，上齐下
不齐，避免呆板。条屏作品用印宜简洁，宁少勿多，因此落款后仅盖一方名章。
对于一幅楷书作品而言，不仅要把每个单字写好，而且要把众多的字组合成完整、
和谐的篇章，字距、行距、天头、地脚、题款、用印等都要纳入整体设计之中。
能写好单字，不代表能够写好整幅作品，对作品章法的安排，应反复推敲，胸有
成竹后再动笔创作。

綠水青山枉自多，華佗無奈小蟲何。千村薜荔人遺矢，萬戶蕭疏鬼唱歌。坐地日行八萬里，巡天遙看一千河。牛郎欲問瘟神事，一樣悲歡逐逝波。

毛澤東送瘟神之一　楊涵之

春風楊柳萬千條，六億神州盡舜堯。紅雨隨心翻作浪，青山著意化為橋。天連五嶺銀鋤落，地動三河鐵臂搖。借問瘟君欲何往，紙船明燭照天燒。

毛澤東送瘟神之二　楊涵之

毛泽东《七律二首·送瘟神》 二条屏（112字）

尺　寸　112cm×34cm×2

释　文　绿水青山枉自多，华佗无奈小虫何！千村薜荔人遗矢，万户萧疏鬼唱歌。坐地日行八万里，巡天遥看一千河。牛郎欲问瘟神事，一样悲欢逐逝波。毛泽东《送瘟神》之一。杨涵之。

春风杨柳万千条，六亿神州尽舜尧。红雨随心翻作浪，青山着意化为桥。天连五岭银锄落，地动三河铁臂摇。借问瘟君欲何往，纸船明烛照天烧。毛泽东《送瘟神》之二。杨涵之。

分　析　条屏又称联屏，由条幅组合而成，条幅的数量大多为偶数。笔者创作的这件对屏，即二条屏，由两件等大的条幅作品组成，用纸为浅仿古色洒金净皮宣纸。条屏既可以多条连写一个完整的内容，也可以各条分别写独立且相关的内容。这件作品中的两首诗内容相关，字数相等，比较适合条屏这种创作形式。单件条幅正文五十六字，分四行，满行十六字，最后一行八字，剩余的位置通行落款，两件条幅章法完全相同。全篇手绘朱丝栏方格，正文在格中居中书写，体现欧体楷书平和中正一路的风格。落款相对简单，只写一行，比正文的字略小，但字距紧凑，款后钤盖朱、白文姓名章两方。注意落款、钤印后，下部应有留白，尽量不与正文完全平齐，否则章法会显得太满。

齩定青山不放鬆立根原在破巖中千磨萬擊還堅勁任爾東西南北風

鄭板橋題竹石詩　楊涵之書

識曲知音自古難瑤琴幽操少人彈螢篁綠葉生空谷能耐風霜歷歲寒

吳昌碩題蘭卷詩　楊涵之書

秋叢遠舍似陶家遍繞籬邊日漸斜不是卷中偏愛菊此花開盡更無花

元微之咏菊卷詩　楊涵之書

吾家洗硯池頭壹個個卷開澹墨痕不要人誇好顏色祇流清氣滿乾坤

王元章題墨菊詩　楊涵之書

题咏四君子诗 四条屏（112字）

尺 寸 135cm×34cm×4

释 文 咬定青山不放松，立根原在破岩中。千磨万击还坚劲，任尔东西南北风。郑板桥题竹石诗。杨涵之书。

识曲知音自古难，瑶琴幽操少人弹。紫茎绿叶生空谷，能耐风霜历岁寒。吴昌硕题兰花诗。杨涵之书。

秋丛绕舍似陶家，遍绕篱边日渐斜。不是花中偏爱菊，此花开尽更无花。元微之咏菊花诗。杨涵之书。

吾家洗砚池头树，个个花开澹墨痕。不要人夸好颜色，只流清气满乾坤。王元章题墨梅诗。杨涵之书。

分 析 作品的整体效果受到作品幅式的制约，也与作品的材质有关。生活是多姿多彩、五光十色的，书法创作也是如此，创作时可以从不同方面探索新意。笔者在这件作品的材质上多了一点想法，使用了木板水印梅兰竹菊套色四条屏宣纸，这套宣纸印有梅兰竹菊"四君子"图案，正好和正文诗歌相呼应，而且由四种颜色组成。唐代女诗人薛涛曾发明彩色的"薛涛笺"，也叫"浣花笺"，深受文人墨客的喜爱。可见古人早就开始注重创作载体的材质、颜色，使其为作品锦上添花。

这件四条屏作品每条书写一首七言绝句，分三行书写，满行十二字，第三行留八个字的位置落款。款文一行，比正文字形略小，款末钤盖两方印章。优秀的书法作品在内容与形式上都要经得起推敲，需要处理好内容与章法、正文与落款、单字与行列、笔墨与材质等多方面的关系。学习创作，除了大量实践，还应该多学习书画理论、美学及哲学等方面的知识，有所积淀，才能有所创新。

毛澤東詞沁園春 二首

獨立寒秋湘江北去橘子洲頭看萬山紅遍
層林盡染漫江碧透百舸爭流鷹擊長空魚
翔淺底萬類霜天競自由悵寥廓問蒼茫大

地誰主沉浮攜來百侶曾游憶往昔崢嶸
歲月稠恰同學少年風華正茂書生意氣揮
斥方遒指點江山激揚文字糞土當年萬戶
侯曾記否到中流擊水浪遏飛舟

北國風光千里冰封萬里雪飄望長城內外
惟餘莽莽大河上下頓失滔滔山舞銀蛇原
馳蠟象欲與天公試比高須晴日看紅裝素
裹分外妖嬈江山如此多嬌引無數英雄

競折腰惜秦皇漢武略輸文采唐宗宋祖稍
遜風騷一代天驕成吉思汗祇識彎弓射大
雕俱往矣數風流人物還看今朝

古鎮毛澤東作沁園春詞二首分別成於一九二五年與一九三六年是作者不同時期的代表作詞中借景抒情在先語之間融情入理情景交融抒發了一代偉人對國家命運的感慨和以天下為己任的豪情壯志通覽全篇用詞大氣造境優雅氣魄磅礴傲視古今戊六月暑日於銀川 楊江之

毛泽东《沁园春》二首 四条屏（228字）

尺　寸　180cm×48cm×4

释　文　毛泽东词《沁园春》二首。
　　独立寒秋，湘江北去，橘子洲头。看万山红遍，层林尽染；漫江碧透，百舸争流。鹰击长空，鱼翔浅底，万类霜天竞自由。怅寥廓，问苍茫大地，谁主沉浮？　　携来百侣曾游，忆往昔峥嵘岁月稠。恰同学少年，风华正茂；书生意气，挥斥方遒。指点江山，激扬文字，粪土当年万户侯。曾记否，到中流击水，浪遏飞舟？
　　北国风光，千里冰封，万里雪飘。望长城内外，惟余莽莽；大河上下，顿失滔滔。山舞银蛇，原驰蜡象，欲与天公试比高。须晴日，看红装素裹，分外妖娆。　　江山如此多娇，引无数英雄竞折腰。惜秦皇汉武，略输文采；唐宗宋祖，稍逊风骚。一代天骄，成吉思汗，只识弯弓射大雕。俱往矣，数风流人物，还看今朝。
　　右录毛泽东作《沁园春》词二首，分别成于一九二五年与一九三六年，是作者不同时期的代表作。词中借景抒情，在片语之间融情入理，情景交融，抒发了一代伟人对国家命运的感慨和以天下为己任的豪情壮志。通览全篇，用词大气，造境优雅，气势磅礴，傲视古今。戊戌六月暑日于银川，杨涵之。

分　析　楷书条屏作品讲究气势连贯，首尾圆合，风格统一。创作前一定要做到心中有数，计算好正文和落款的字数，留下落款和钤印的位置。下笔前要意在笔先、胸有成竹，这样才能提高作品的成功率。
　　这件四条屏作品正文为毛泽东《沁园春》词两首，每条书写四行，满行十七字，通过适当留白，使章法产生虚实对比，避免大篇幅作品给观者带来沉闷的感觉。第一条首行低一字写标题，下部留白。两首词各占两条，词的上下阕之间空一格以作区分。第四条正文写三行，余一行的位置写落款。落款用两行小字书写，通过字形大小的对比，突出正文的正大气象。写长款应合理选择内容，可以是对作者、正文的评述，也可以是创作手记，应言之有物，有助于读者理解正文或创作过程。

誠

知孝悌

本

余嘗聞古賢云
入則孝出則悌心有誠
信無欺凌氣節敬德操
此為君子慶古之根本

守節操

第七十九屆維大淵獻
時逢己亥五月端陽日
於古興慶府蘭若精舍
潤堂楊涵之錄

《知孝守节》联（6字）

尺　寸　68cm×18cm×2

释　文　知孝悌，守节操。
余尝闻古贤云，入则孝，出则悌。心有诚，信无欺。凌气节，敬德操。此为君子处世之根本。第七十九屠维大渊献，时逢己亥五月端阳日于古兴庆府兰若精舍。润堂杨涵之录。

分　析　这件对联是楹联书法中"琴对"的形式，其特点是字数较少，上下联正文写在条幅上部，落款分别写在正文下方。联文字数少而纸长时，多采用这种形式，这样正文会显得大方醒目。如果字数较多，这样处理就会显得章法局促、拥挤。作品用纸为藤茎长纤维套皮宣纸，纸张颜色古朴，有天然藤茎质感，纸质偏熟，书写时宜使用浓墨重笔来表现大字厚重的质感。落款用朱砂调和少量墨汁，使色调接近纸、墨，显得沉稳；拉近字距，整体行列整齐而有秩序感；用印简洁，仅钤盖一方白文名章。落款时间用黄帝纪年。干支纪年由黄帝创立，据前人推算，从干支纪年元年至今共经过了七十八个甲子。"屠维"即"己"，"大渊献"即"亥"，是《尔雅》中记载的干支别称，用干支别称和干支相对照，增加了作品的知识性。

琴对的落款一般是从右往左书写，为了突出对称，下联落款也可以从左往右写，如《举案比翼》联。这是一件庆贺新婚的婚联，为了与正文"举案齐眉""比翼双飞"的寓意相配合，突出"成双成对"，下联落款两行小字采用从左往右的书写顺序，这样上下联在形式上完全对称，使作品的内容与形式完美结合，增添了祝福的意味。上联"眉"字略小，因此在字的右下方加一小压角章用以"助势"。为了使印章在作品中不突兀，笔者在一张佛教黄宣纸上钤盖好印花，然后剪下来粘贴在作品上。

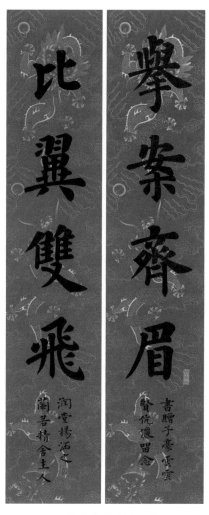

《举案比翼》联

梅花帶雪飛琴上

壬寅二月吉朝大吉日

柳葉和煙入酒中

潤堂揚涵之於燈下

《梅花柳叶》联（14字）

尺　寸　65cm×13cm×2

释　文　梅花带雪飞琴上，柳叶和烟入酒中。
　　　　　壬寅二月花朝大吉日，润堂杨涵之于灯下。

分　析　书写对联，如果单联正文一行写完，一定要使字形处在纵向中心线位置，不能偏移。必须事先计算好正文多少字、格子有多大、左右留多少空间用于落款，来不得半点马虎。书写时要注意上下字距均匀，左右位置对称。也就是从纵向看，每个字的重心基本保持在一条垂直中轴线上，不要左右偏斜；从横向看，左右对应的字基本保持在一条水平线上，不要上下错位，以免产生不稳定感。字与字之间的大小要基本保持均衡，不要反差太大。

用古代节日记录书写时间是文人常用的纪时方法。这件作品上款中提到的"花朝"即花朝节，也称百花生日，是一个汉族传统节日，一般在农历二月，具体日期古今不同，南方与北方也不尽相同。

秋風早入潘郎鬢

碧雲天共楚宮遙

歲在己亥九月上澣集宋人詞句作此

上聯語出史達祖齊天樂

下聯源自晏幾道鷓鴣天

古興慶府蘭若精舍主人楊洇之於南窗燈下

《秋风碧云》联（14字）

尺　寸　130cm×30cm×2

释　文　秋风早入潘郎鬓，碧云天共楚宫遥。

岁在己亥九月上浣，集宋人词句作此。上联语出史达祖《齐天乐》，下联源自晏几道《鹧鸪天》。古兴庆府兰若精舍主人杨涵之于南窗灯下。

分　析　明清以来的书家、文人书写的对联书法作品，尤其是书房联，常用朱丝栏作界格，这类形式的作品在当今艺术品市场上时常可见，文气十足，可供取法。此联正文写在手绘方格中，书写状态放松、自然，字有大小、轻重变化，但不作夸张对比，整体较为统一。落款在界格外，分四行，长短不一，高低不同，使章法产生了一定的节奏变化。最后钤盖的两枚印章略大，所以要离落款稍远一点。

另一种常见形式是界格外加框，这样更有装饰感，落款写在框内，而且上下联的落款可以不完全对称，如《海纳壁立》联，上款写两行，下款仅一行。

除了加格、加框外，作品纸还可以带有装饰图案，此时应考虑绘制界格是否影响画面，如《树德传家》联。这副对联的正文是曾国藩的格言联"树德箕裘惟孝友，传家彝鼎在诗书"。所用纸张是仿古喷绘宣纸，以宋徽宗《瑞鹤图》作为底图，显得雅致而有新意。如果再打界格会使画面较乱，直接折格子又影响美观，因此可以使用暗格做辅助。用这种纸张写作品，墨色要浓重，要压得住底纹，不能让图案在视觉上强过文字。

如果作品纸上的图案形成不规则的留白，还可以根据留白灵活设计章法，如《人品文心》联。笔者请朋友在白宣纸上绘制了四季花卉，将其改造为对联作品纸。写完后发现下联左下部有些空，于是以题跋的形式记录了所用宣纸的来历，形成独立块面，然后在上联右下角补盖一方压角章，与跋文相呼应。

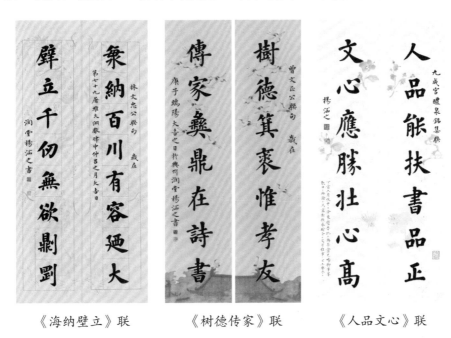

《海纳壁立》联　　　　《树德传家》联　　　　《人品文心》联

鴻案相莊鳳皇娛志

芳門偕隱山水怡情

耿堂天慶夫子暨　德配

尊夫人懷玉女史七旬雙慶大吉

歲在己亥九月参九重陽日揚蟄忠賀

揚涵之書

《鸿案方门》联（16字）

尺　寸　136cm×33cm×2

释　文　鸿案相庄，凤皇娱志；方门偕隐，山水怡情。

恭祝耿堂天庆夫子暨德配尊夫人怀玉女史七旬双庆大吉，岁在己亥九月初九重阳日，杨树忠贺，杨涵之书。

分　析　寿联是为老人祝寿时书写的对联，可以由祝寿人书写，也可以请他人代写。寿联多用朱红色的宣纸，以表示喜庆。祝寿对象的性别、年龄不同，寿联内容也应有所不同。传统寿联的用语在这方面有很多讲究，所以写寿联的时候一定要对文字多推敲、多查证，否则会贻笑大方。此联是一件较为少见的"古稀双寿联"，也就是给一对老人同时过七十岁生日所用，笔者为祝寿人代写。寿联落款要注意称呼，晚辈向长辈赠送寿联不能直呼长辈的姓名，应该称字、号，用敬语。寿联落款的时间最好写寿辰当天。为人代笔书写，一定要将请书者的姓名写在书写者的前面。

在朱红色宣纸上钤盖印章，可以先在其他宣纸（黄色为宜）上盖好印花，再剪下，贴在相应位置。也可以先直接钤印，然后将绘画用金粉均匀地撒在钤印处，再将多余的金粉除去，就可以得到一方金光闪闪的印花了。

歲在壬寅大吉日錄茶聯一則

闇焙嶺雲泉甘飲紫氣來儀誰澄萬象

細品茶湯味美思清風入座我許三生

古興竹蘭若精舍主人楊涵之茗後作此

《闲烹细品》联（30字）

尺　寸　103cm×17cm×2

释　文　闲烹岭雪泉甘饮，紫气来仪，谁澄万象？细品茶汤味美思，清风入座，我许三生！

岁在壬寅大吉日，录茶联一则，古兴州兰若精舍主人杨涵之茗后作此。

分　析　楷书对联需要安排好上下联每个字纵向与横向的关系，上下联分别只写一行时，字越多，越需要审慎处理。字与字之间大小要基本保持均衡，不要反差太大，但这并不意味着字与字之间没有变化。每个字自有其结构特点，有的字宜扁不宜长，有的字宜小不宜大，因此书写者要遵循"因字赋形"的原则，尽力写出每个字的特点，使作品不仅整体有序，而且每个字都经得起玩味。不同风格的楷书，按同一幅式创作作品，其章法应有所不同。如这副对联以欧体楷书为基础，因而字距疏朗；如果用颜体楷书来创作，字距就要收得更紧。

享清福不在為官祇要囊有錢倉有粟

腹有詩書便是山中宰相

清人李鴻章名聯

門無債主可為地上神仙

祈壽年無須服藥但願身無病心無憂

辛丑春吉楊涵之書

《享清祈寿》联（50字）

尺　寸　135cm×25cm×2

释　文　享清福不在为官，只要囊有钱，仓有粟，腹有诗书，便是山中宰相；祈寿年无须服药，但愿身无病，心无忧，门无债主，可为地上神仙。
清人李鸿章名联。辛丑春吉，杨涵之书。

分　析　书写几十字甚至百余字的长联，一般用龙门对格式。龙门对的单联至少是两行甚至数行，上联自右向左排列，下联相反，自左向右排列，上下联行数相等，每行字数相等，最后一行不写满，留出空间落款。由于两条单联并列，形同一道双扇门，故俗称龙门对。这件作品上下联各分两行，末行留五个字的空格用于落款，上下款字数相近。创作龙门对时，上联一般不钤盖起首印。

对联书法还有一种较罕见的格式，名为羽联，也称翼联。羽联上下联也为多行，但都是从右向左书写，末行短，下部落款，样子有些像汉字"羽"，故得其名。如笔者从《九成宫醴泉铭》中集出的《高阁清波》联。

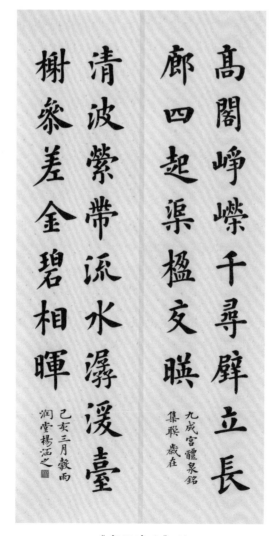

《高阁清波》联

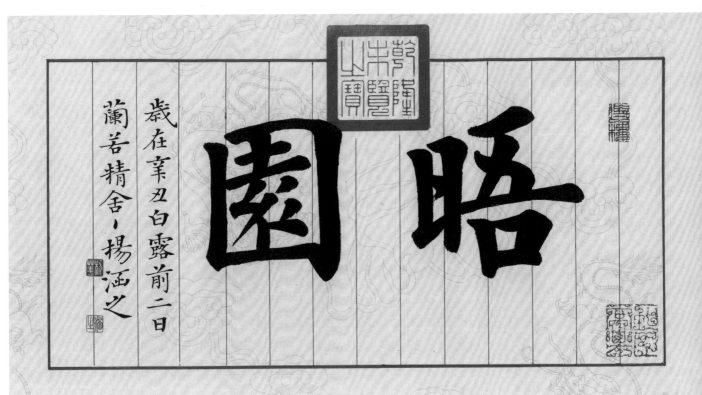

晤园　横幅（2字）

尺　寸　　20cm×40cm

释　文　　晤园。
岁在辛丑白露前二日，兰若精舍主杨涵之。

分　析　　这件作品是为朋友茶室题名而作。作品用纸为浅仿古色描金龙纹宣纸，幅面不大。
正文两个大字比较厚重，落款小字则较轻，为避免正文与落款轻重失衡，因此落
款安排两行小字，并在姓名左侧钤盖朱、白文印章各一枚。写完后笔者觉得整体
看上去显得有点空，于是参考故宫匾额的钤印法，在上边加了一方宽边官印式闲
章，印文是"乾隆未览之宝"，给作品增加了一些趣味性。再次审视，还是觉得
有些不聚气，于是又给作品加上宽边朱丝栏，使章法显得紧凑。最后在正文右边
的空白处加盖起首印和压角印，使作品左右平衡。

氣凌霄漢

宋人傅亮句 公精貫朝日 氣凌霄漢 奮其靈武 大殲群慝 歲次屠維大淵獻律中姑洗之月吉日 蘭若精舍主人楊涵書

气凌霄汉　横幅（4字）

尺　寸　34cm×68cm

释　文　气凌霄汉。

宋人傅亮句。公精贯朝日，气凌霄汉，奋其灵武，大歼群慝。岁次屠维大渊献律中姑洗之月吉日，兰若精舍主人杨涵之书。

分　析　作品选用四尺四开的浅仿古色描金龙纹宣纸进行创作。作品分为上下两个部分，上部为大字正文，下部用小字落款。大字用浓墨书写，运笔以中锋为主，这样写出来的线条厚重而有立体感。大字结构宜紧密，不可松散，字距应基本相等。落款部分与正文留出一定间距，横成行、竖有列，排布整齐，这种秩序感会带给观众庄严静穆的视觉美感，也与正文的正大气象相吻合。落款中除了使用《尔雅》中干支的别称，还使用了律吕纪月法中月份对应的名称，"姑洗"对应"三月"，此处即代指三月，这样增加了书法作品的文化含量与可读性。

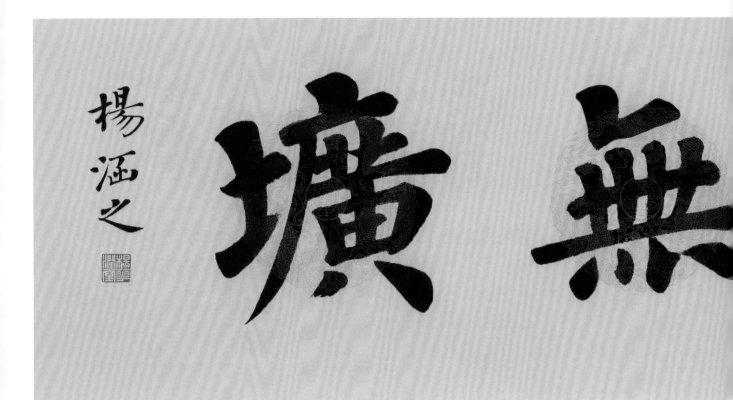

敬事无圹　横幅（4字）

尺　寸　34cm×138cm

释　文　敬事无圹。
杨涵之。

分　析　正文出自《荀子》，意为谨慎处事而不懈怠。作品采用四尺对开的四言瓦当纸创作，四个榜书大字等距离书写，因为欧体楷书结字内紧外松，因此字距略加大，避免向外伸展的笔画"打架"。榜书作品应重点注意整体的气势，不要过多关注笔画书写的细枝末节。最后落穷款，意在突出正文，仅盖一方白文名章，与作品整体较重的墨色形成对比，起到画龙点睛的作用。此类横幅在当下也可以从左往右书写，在正文右侧落款。

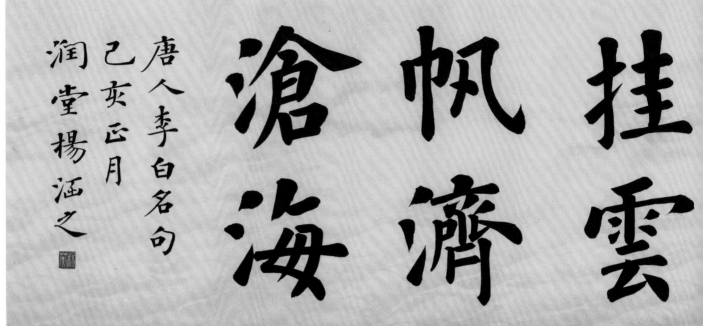

李白《行路难（其一）》选句　横幅（14字）

尺　寸　33cm×135cm

释　文　长风破浪会有时，直挂云帆济沧海。

　　　　　唐人李白名句，己亥正月，润堂杨涵之。

分　析　书法创作不仅要力求心手合一，还要尽量纸墨合一、纸字合一，也就是说如果书写内容、书写风格和创作用品能够和谐统一、相映成趣，会使作品更趋于完美。笔者针对正文内容选择了一张四尺对开的淡蓝色海浪纹净皮宣纸，烘托了作品的意境。作品正文分为纵向七行，每行两字，正文大字用笔沉着厚重，体势安排稳妥，笔画粗细、轻重、曲直、欹侧的变化适度，不过于取巧。落款三行小字下部略高于正文，整体与正文纵向两个字的视觉重量相近，轻重均衡，三行小字长短参差，风格轻松，与正文形成对比。

此类横幅还可以调整正文与落款的关系，如笔者创作的左宗棠题梅园联句横幅（其一），正文部分整体靠上书写，落款长度超出正文，同时在正文右下角用朱墨书写正文出处，用来填补空白，支撑正文。

另一种章法的变化是增加每行字数，减少正文行数，如笔者创作的左宗棠题梅园联句横幅（其二），正文每行三字，共八行，作品有近三分之一的空间用于落款，落款增加行数，按词组分行，最后两行字数最多，使视觉重量下沉，与正文形成呼应。这种落款方法应使各行有长短变化，不可整齐划一。

長風破浪會有時直……

發上等願，結中等緣，享下等福；擇高處立，就平處坐，向寬處行。

此為清人左文襄公宗棠聯句也

歲在庚子仲秋大吉日 蘭若精舍·揚涵之錄

左宗棠題梅園聯句　橫幅（其一）

發上等願，結中等緣，享下等福；擇高處立，尋平處坐，向寬處行。

右錄清代名臣左文襄公湘上農人宗棠先生聯句 庚子金秋吉日 潤堂揚涵之書

左宗棠題梅園聯句　橫幅（其二）

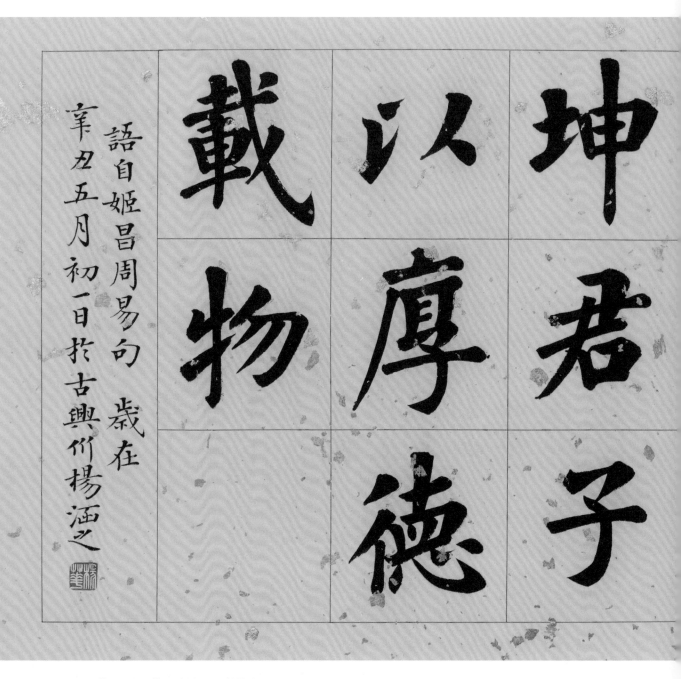

姬昌《周易》选句　横幅（20字）

尺　寸　58cm×136cm

释　文　天行健，君子以自强不息。地势坤，君子以厚德载物。
　　　　　语自姬昌《周易》句。岁在辛丑五月初一日于古兴州，杨涵之。

分　析　作品正文共二十字，写在朱丝栏方格内。全文纵向分八行，正文七行，最后一行
　　　　　略窄，用于落款，通行不分格。正文二十个字繁简程度差别大，纵横取势变化多，
　　　　　用方格书写可以减少字势之间的对立，增加章法的协调性。落款两行小字减小字
　　　　　距，使行气更为贯通，两行长短、高低有变化。最后钤盖一方正方形白文名章和

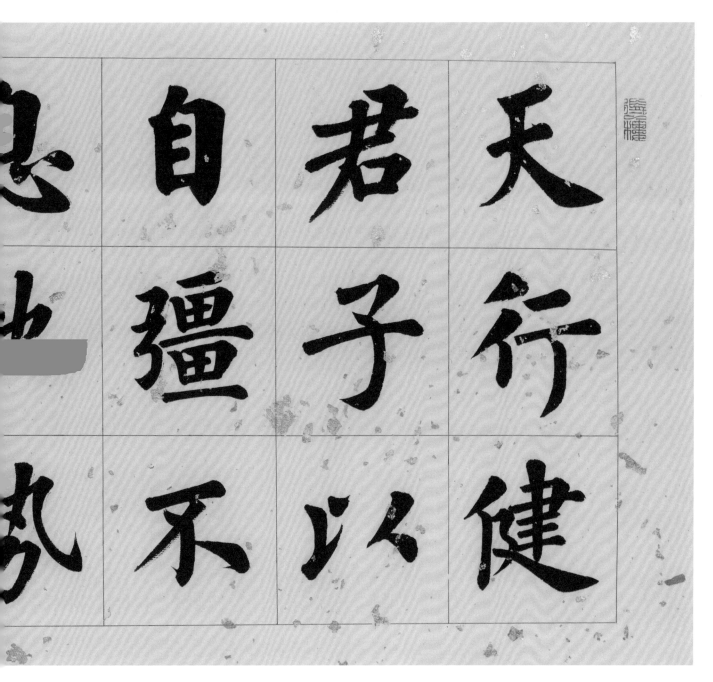

一方长方形朱文起首印，使作品首尾呼应。书写大字楷书横幅的时候，笔画要厚重，相比小字而言，笔画间距要更紧密，这样才能表现出作品的正大气象。

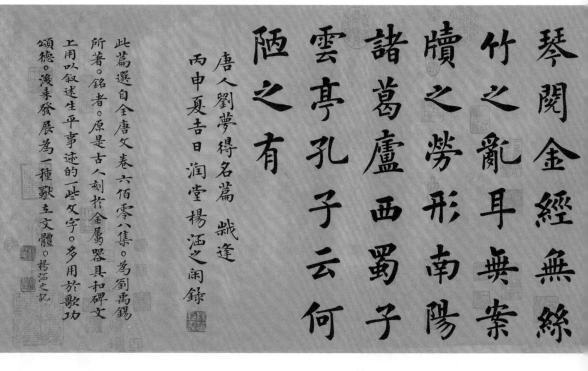

刘禹锡《陋室铭》 横幅（81字）

尺 寸 34cm×138cm

释 文 润堂抄古贤名篇之《陋室铭》卷。
《陋室铭》
山不在高，有仙则名。水不在深，有龙则灵。斯是陋室，惟吾德馨。苔痕上阶绿，草色入帘青。谈笑有鸿儒，往来无白丁。可以调素琴，阅金经。无丝竹之乱耳，无案牍之劳形。南阳诸葛庐，西蜀子云亭。孔子云：何陋之有？
唐人刘梦得名篇。岁逢丙申夏吉日，润堂杨涵之闲录。
此篇选自《全唐文》卷六百零八集，为刘禹锡所著。铭者，原是古人刻于金属器具和碑文上用以叙述生平事迹的一些文字，多用于歌功颂德，后来发展为一种独立文体。杨涵之记。

分 析 近年来书法界流行使用仿古喷绘宣纸，为作品创作增加古意。此类作品纸以古人经典法帖为底图，去除原作字迹，保留纸色及印章，形成古色古香的装饰效果。使用此类作品纸，应对装裱常识有所了解，懂得作品纸保留了原作的哪些部分，这些部分有何功能，能够按其功能合理、灵活地安排作品的标题、正文、落款、题跋等内容。如签条部分可写标题，引首、隔水部分可写标题与题跋，画心部分可写正文与落款，拖尾部分可写落款与题跋等。
这件作品的纸张即为仿古喷绘宣纸，使用了苏轼《黄州寒食帖》原作的部分信息作底图，保留了纸色，弱化了原作上的印章，书写时可以将印章图案完全当作纸

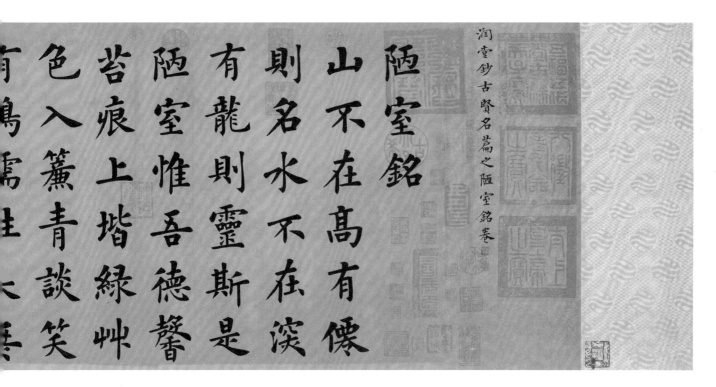

陋室銘

山不在高有僊則名水不在深

有龍則靈斯是陋室惟吾德馨苔痕上階綠艸色入簾青談笑有鴻儒

润壹鈔古賢名篇之陋室銘卷

张底纹。笔者在其前隔水的印章间隙，用小字仿造了题签效果，在落款后面增加了小字题跋，简单阐述了古代文体"铭"的含义，增加了作品的内涵和可读性。

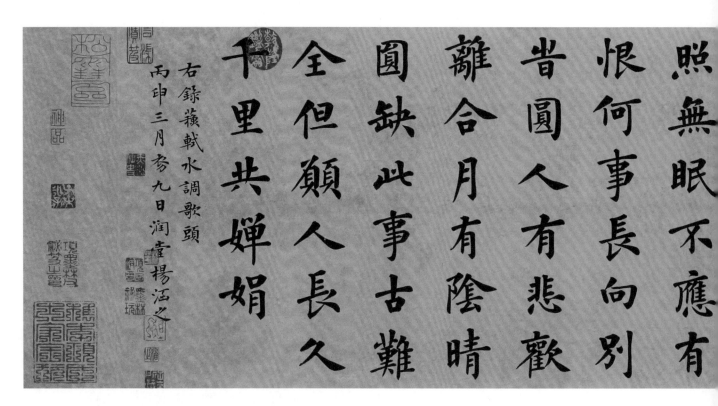

苏轼《水调歌头》 横幅（95字）

尺　寸　34cm×138cm

释　文　明月几时有？把酒问青天。不知天上宫阙，今夕是何年。我欲乘风归去，又恐琼楼玉宇，高处不胜寒。起舞弄清影，何似在人间。　　转朱阁，低绮户，照无眠。不应有恨，何事长向别时圆？人有悲欢离合，月有阴晴圆缺，此事古难全。但愿人长久，千里共婵娟。
右录苏轼《水调歌头》。丙申三月初九日，润堂杨涵之。

分　析　使用仿古喷绘宣纸创作时，如果作品纸上保留了清晰的印章，则创作者应大致了解这些印章的用途。比如骑缝章是装裱时区分纸张先后顺序的标记，不会盖在字上，那么我们安排作品章法时，也尽量不在骑缝章图案上写字，使这些印章图案发挥其在原作中的功能，为作品增加古意与装饰感。
此件横幅所用的仿古喷绘纸以冯承素摹《兰亭序》为底图，清晰地保留了原作上大部分的鉴藏印，因此创作时需要考虑正文、落款与印章图案的位置关系。此作的落款就写在原作结尾处，没有随意写在印章图案上。因为印章图案较多，所以笔者仅钤盖了两枚小名章，使之与那些印章图案融为一体。一件成功的书法作品应具有自己独特的味道，这种味道源于对细节的认真处理。

明月幾時有把
酒問青天不知
天上宮闕今夕
是何年我欲乘
風歸去又恐瓊
樓玉宇高處不
勝寒起舞弄清
影何似在人間

鳳池誇　異日圖將好景歸去　醉聽簫鼓　蓮娃千騎擁高牙乘　菱歌泛夜嬉嬉釣叟　十里荷花羌管弄晴

宋柳永望海潮一首

壬寅上巳吉日楊涵之書

柳永《望海潮》　横幅（107字）

尺　寸　　95cm×180cm

释　文　　东南形胜，江吴都会，钱塘自古繁华。烟柳画桥，风帘翠幕，参差十万人
　　　　　家。云树绕堤沙。怒涛卷霜雪，天堑无涯。市列珠玑，户盈罗绮，竞豪奢。
　　　　　重湖叠巘清嘉。有三秋桂子，十里荷花。羌管弄晴，菱歌泛夜，嬉嬉钓叟莲娃。
　　　　　千骑拥高牙。乘醉听箫鼓，吟赏烟霞。异日图将好景，归去凤池夸。
　　　　　宋柳永《望海潮》一首。壬寅上巳吉日，杨涵之书。

東南形勝江吳都會
錢塘自古繁華煙柳
畫橋風簾翠幕參差
十萬人家雲樹繞隄
沙怒濤卷霜雪天塹
無涯市列珠璣戶盈
羅綺竟豪奢重

分　析　这件作品为六尺整张横幅，字数多，字径也较大。作品正文共一百零七字，分十四行书写，满行八字，最后一行三字，下部落双行款，款末钤盖两枚姓名印。作品右上角第一、二字之间钤盖一枚长方形起首印。

作品纸为特净皮宣纸。宣纸可以分为棉料、净皮、特净皮三大类，三者原材料中檀皮的含量由少到多，纸张体现笔墨效果的能力也由弱到强。特净皮宣纸原材料中的檀皮含量达到百分之八十以上，所以纸质紧密，抗拉力强，润墨均匀，能体现出丰富的墨迹层次，比较适合书写此类字形较大的工稳类楷书作品。

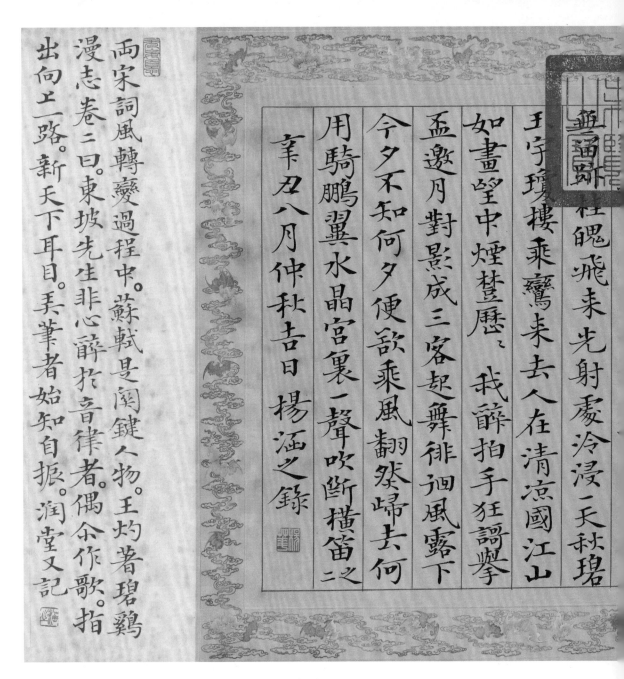

東坡居士詞抄　橫幅（200字）

尺　寸　21cm×45cm

釋　文　东坡居士词抄。辛丑八月廿八日涵之自署。
苏轼，字子瞻，又字和仲，晚号东坡居士。北宋著名文学家、书法家、画家。孝宗追谥文忠。
大江东去，浪淘尽，千古风流人物。故垒西边，人道是，三国周郎赤壁。乱石穿空，惊涛拍岸，卷起千堆雪。江山如画，一时多少豪杰。　遥想公瑾当年，小乔初嫁了，雄姿英发。羽扇纶巾，谈笑间，樯橹灰飞烟灭。故国神游，多情应笑我，早生华发。人间如梦，一樽还酹江月。《念奴娇》之一。凭高眺远，见长空万里，云无留迹。桂魄飞来光射处，冷浸一天秋碧。玉宇琼楼，乘鸾来去，人在清凉国。江山如画，望中烟树历历。　我醉拍手狂歌，举杯邀月，对影成三客。起舞徘徊风露下，今夕不知何夕。便

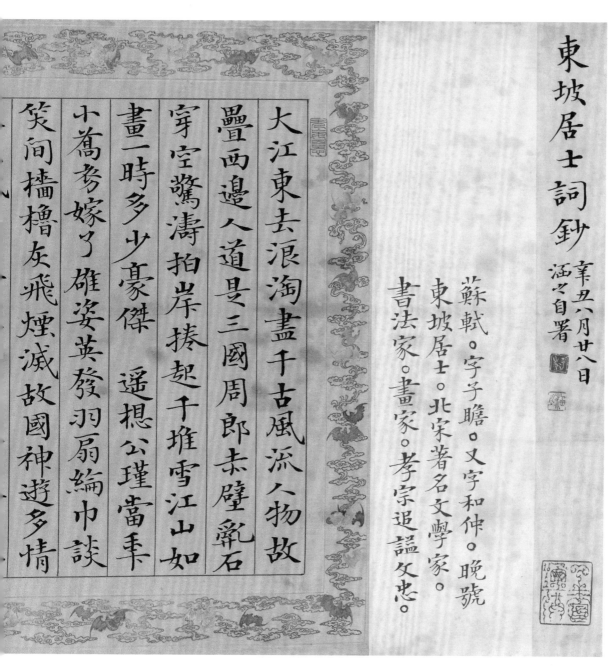

欲乘风，翻然归去，何用骑鹏翼。水晶宫里，一声吹断横笛。之二。辛丑八月仲秋吉日，杨涵之录。

两宋词风转变过程中，苏轼是关键人物。王灼著《碧鸡漫志》卷二曰："东坡先生非心醉于音律者，偶尔作歌，指出向上一路，新天下耳目，弄笔者始知自振。"润堂又记。

分　析　小楷创作不只是抄写文章，因为字形小，所以在章法上要有特点，才能给观者留下印象。这件小楷横幅使用由古代花笺处理成的仿古喷绘纸创作。正文部分用朱丝栏分行，用纵有行、横无列的方式抄写两首苏轼词，最后用与正文等大的字落款，并钤盖名章。作品右端有一条色纸，上半部分书写标题并加盖印章，形似签条。在正文左右两侧用朱砂仿照古书批注的形式各写一段"朱批"，为作品增加阅读性。"朱批"形成的两个块面一长一短，产生了差异和对比。最后在作品空白处加盖闲章，调节章法节奏。作品的组成部分较多，最好在对各部分的内容及占位胸有成竹后，再正式书写。

品德增益擴充學問培養
提升才能為務
學以六經為本道藝相資
禮樂並行體用本末終始
常變務宜明達通曉情性
舒暢理性條達內外相扶
剚柔共濟
日常慎獨自律孝親敬長
仁人愛物不為非義益以
成才淑世共期勉
以上諸條同道共相勖勉
明德書院
戊戌秋月立
歲在己亥九月初四日於
蘭若精舍燈下楊涵之錄

《明德书院条规》 横幅（254字）

尺 寸　45cm×170cm

释 文　《明德书院条规》

书院举办，恪遵义利之辨为圣学门径，唯务讲学、弘道、育人，淳淑世风，不务谋利，一切施为，决不违此。

"含光续明，从道即德"为书院宗旨，宜为师生共同目标，立身、问学，为人、处世，以此共勉。

书院秉成人之教，首重人格培养，宜立身以诚，接物以敬，待人以谦，处事以谨，习圣贤教，持君子行，明伦识理，深体笃践。

师生同道为朋，志道据德，期以道义，彼此敬爱谦容，向学向上，各以砥砺、涵养品德，增益、扩充学问，培养、提升才能为务。

学以六经为本，道艺相资，礼乐并行，体用、本末、终始、常变务宜明达、通晓，情性舒畅，理性条达，内外相扶，刚柔共济。

日常慎独自律，孝亲敬长，仁人爱物，不为非义，益以成才淑世共期勉。

以上诸条，同道共相勖勉。

明德书院。戊戌秋月立。

岁在己亥九月初四日于兰若精舍灯下，杨涵之录。

分 析　当今社会繁荣，文化复兴，国家提倡学习国学，在这种大环境下，各类书院如雨后春笋般成立。中国传统书院都有各自的规矩，这件作品的正文就是友人定制的

100

明德書院備規

書院舉辦恪遵義利之辨
為程學門徑唯務講學弘
道育人淳澌世風不務謀
利一切施為決不違此
含光續明從道卽德為書
院宗旨宜為師生共同目
標立身問學為人處古以
此共勉
書院秉成人之教首重人
格培養宜立身以誠接物
以敬待人呂謙虛事以謹
習聖賢教持君子行明倫
識理淡體篤踐
師生同道爲朋志道據德

书院院规。标题用篆书分两行题写，与正文上齐。书写规范宜用比较方正的字体，章法上横成行、纵成列，体现出一种秩序感。正文分七段，每段顶格书写，段末自然留白，使作品形成节奏变化。正文后的书院名与立规时间分两行书写，位置靠下，留白与标题相呼应。书写者的名款比正文的字小一些，笔画略细，避免了在视觉上影响观者对正文的阅读。

知老之將至及其所之既惓情隨事遷感慨係之矣向之所欣俛仰之間已為陳迹猶不能不以之興懷況脩短隨化終期於盡古人云死生亦大矣豈不痛哉每覽昔人興感之由若合一契未嘗不臨文嗟悼不能喻之於懷固知一死生為虛誕齊彭殤為妄作後之視今亦猶今之視昔悲夫故列敘時人錄其所述世殊事異所以興懷其致一也後之覽者亦將有感於斯文

右軍此篇文字燦爛字字璣珠是一部膾炙人口的優美散文它打破成規自辟徑蹊不落窠臼雋妙雅逸不論寫景抒情還是評史述志皆令人耳目一新。歲在辛丑二月十六日於古興慶潤堂楊涵之并記

王羲之《兰亭集序》 横幅（324字）

尺　寸　68cm×138cm

释　文　（略）

分　析　这件《兰亭集序》横幅用纸为四尺整张宣纸，以中楷书写。章法横成行、纵成列，作品正文分二十二行，满行十五字，标题单独一行，标题和作者名字中间空两个字的位置。落款为三行小字，上端比正文低一字，下端比正文高一字，行距比字

蘭亭集序　王羲之

永和九年歲在癸丑暮春之初會於會

稽山陰之蘭亭脩禊事也群賢畢至少

長咸集此地有崇山峻嶺茂林脩竹又

有清流激湍暎帶左右引以為流觴曲

水列坐其次雖無絲竹管絃之盛一觴

一詠亦足以暢敘幽情是日也天朗氣

清惠風和暢仰觀宇宙之大俯察品類

之盛所以遊目騁懷足以極視聽之娛

信可樂也夫人之相與俯仰一世或取

諸懷抱晤言弌室之內或曰寄所託放

距略大，行气清晰，两方小名章盖在姓名左侧，使落款部分形成较规整的块面，与正文形成对比。落款部分对正文进行了赏析，用朱砂色小圈点出句读，增加了落款的可读性与装饰性。对于中楷作品来说，四尺整张属于大幅作品，因此书写时不能太拘束，既要专注，也要放松，让笔下的线条产生粗细、方圆、顿挫的对比变化，使观者在欣赏过程中不感到沉闷、压抑。

诸葛亮《诫子书》 长卷（86字）

尺　寸　34cm×290cm

释　文　（略）

分　析　长卷，又称卷子、手卷，既是我国古代图书的早期装帧形式之一，也是书画最早的装裱形式，册、轴等书画品式都是从长卷衍生出来的。长卷一般由天头、隔水、引首、画心、拖尾等部分组成，长度没有限制，可以是几米甚至十几米，一般放在案头或握在手中展开欣赏，不能悬挂。因为手卷体积较小，宜于收藏，所以不少书画家会选择这种形式进行创作。

这是一件比较完整的长卷作品，包括引首、画心、拖尾三个主体部分，相邻两个部分纸色不同，用隔水分开。引首用来题写长卷的名称或对长卷的品评，一般由名家或收藏者题写，其内容包括长卷作者姓名、正文标题、题写引首者的姓名、题写时间等。画心部分用来书写正文。拖尾是裱于画心后面的空白幅面，留给鉴赏者题写跋语。古代长卷作品的作者，一般只创作画心部分的正文；如今创作长卷作品时，创作者可以把引首和拖尾作为作品整体的一部分来设计章法，自己书写引首和题跋。这件长卷作品的引首、正文、题跋都由笔者完成。引首为篆书大字"文以治世"，大方端正，形式同横幅。正文内容用通栏界格分为二十二行，

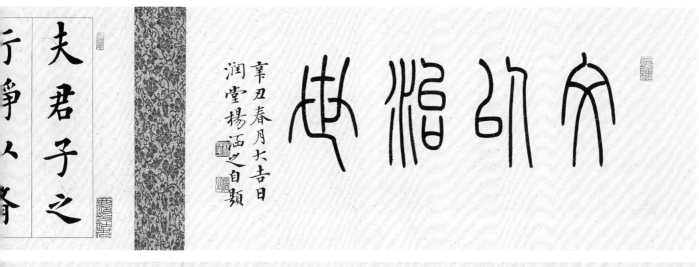

満行四字，根据字的大小、繁简、高低不同，可以灵活调整一行中各字的占位，格线形成的框架使整体显得有序。落款为三行小字，第一行仅两字，通过留白形成节奏变化。拖尾部分的跋语主要介绍正文、作者、书写缘由、书写感想等内容，在风格、大小、收放等方面与正文形成明显的区别和对比，使整件长卷作品的视觉效果更加丰富。

当今的书法作品多用色宣拼接，如果使用得当，可以增加作品的艺术效果。拼接时要注意，宣纸之间的色彩不可反差太大，应尽量使用同色系颜色，并且适当使用过渡色进行调和，整体配色应尽可能给人以淡雅清新之感。

臣亮言：先帝創業未半而中道崩殂，今天下三分，益州疲弊，此誠危急存亡之秋也。然侍衛之臣不懈於內，忠志之士忘身於外者，蓋追先帝之殊遇，欲報之於陛下也。誠宜開張聖聽，以光先帝遺德，恢弘志士之氣，不宜妄自菲薄，引喻失義，以塞忠諫之路也。宫中府中，俱為一體，陟罰臧否，不宜異同。若有作奸犯科及為忠善者，宜付有司論其刑賞，以昭陛下平明之治，不宜偏私，使內外異法也。侍中、侍郎郭攸之、費禕、董允等，此皆良實，志慮忠純，是以先帝簡拔以遺陛下。愚以為宫中之事，事無大小，悉以咨之，然後施行，必能裨補闕漏，有所廣益。將軍向寵，性行淑均，曉暢軍事，試用於昔日，先帝稱之曰能，是以眾議舉寵為督。愚以為營中之事，悉以咨之，必能使行陣和睦，優劣得所。親賢臣，遠小人，此先漢所以興隆也；親小人，遠賢臣，此後漢所以傾頹也。先帝在時，每與臣論此事，未嘗不歎息痛恨於桓、靈也。侍中、尚書、長史、參軍，此悉貞良死節之臣，願陛下親之信之，則漢室之隆，可計日而待也。臣本布衣，躬耕於南陽，苟全性命於亂世，不求聞達於諸侯。先帝不以臣卑鄙，猥自枉屈，三顧臣於草廬之中，諮臣以當世之事，由是感激，遂許先帝以驅馳。後值傾覆，受任於敗軍之際，奉命於危難之間，爾來二十有一年矣。先帝知臣謹慎，故臨崩寄臣以大事也。受命以來，夙夜憂歎，恐託付不效，以傷先帝之明，故五月渡瀘，深入不毛。今南方已定，兵甲已足，當獎率三軍，北定中原，庶竭駑鈍，攘除奸凶，興復漢室，還於舊都。此臣所以報先帝而忠陛下之職分也。至於斟酌損益，進盡忠言，則攸之、禕、允之任也。願陛下託臣以討賊興復之效，不效則治臣之罪，以告先帝之靈。若無興德之言，則責攸之、禕、允等之慢，以彰其咎。陛下亦宜自謀，以諮諏善道，察納雅言，深追先帝遺詔。臣不勝受恩感激。今當遠離，臨表涕泣，不知所云。

先帝慮漢賊不兩立，王業不偏安，故託臣以討賊也。以先帝之明，量臣之才，固知臣伐賊，才弱敵彊也。然不伐賊，王業亦亡；惟坐而待亡，孰與伐之？是故託臣而弗疑也。臣受命之日，寢不安席，食不甘味，思惟北征，宜先入南，故五月渡瀘，深入不毛，幷日而食。臣非不自惜也，顧王業不可得偏安於蜀都，故冒危難以奉先帝之遺意。而議者謂為非計。今賊適疲於西，又務於東，兵法乘勞，此進趨之時也。謹陳其事如左：劉繇、王朗，各據州郡，論安言計，動引聖人，群疑滿腹，眾難塞胸，今歲不戰，明年不征，使孫策坐大，遂并江東，此臣之未解一也。曹操智計，殊絕於人，其用兵也，仿佛孫、吳，然困於南陽，險於烏巢，危於祁連，逼於黎陽，幾敗北山，殆死潼關，然後偽定一時耳，況臣才弱，而欲以不危而定之，此臣之未解二也。曹操五攻昌霸不下，四越巢湖不成，任用李服而李服圖之，委任夏侯而夏侯敗亡，先帝每稱操為能，猶有此失，況臣駑下，何能必勝？此臣之未解三也。自臣到漢中，中間期年耳，然喪趙雲、陽群、馬玉、閻芝、丁立、白壽、劉郃、鄧銅等及曲長屯將七十餘人，突將無前，賨叟、青羌、散騎、武騎一千餘人，此皆數十年之內所糾合四方之精銳，非一州之所有；若復數年，則損三分之二也，當何以圖敵？此臣之未解四也。今民窮兵疲，而事不可息；事不可息，則住與行，勞費正等，而不及今圖之，欲以一州之地，與賊持久，此臣之未解五也。夫難平者，事也。昔先帝敗軍於楚，當此時，曹操拊手，謂天下已定。然後先帝東連吳越，西取巴蜀，舉兵北征，夏侯授首，此操之失計，而漢事將成也。然後吳更違盟，關羽毀敗，秭歸蹉跌，曹丕稱帝。凡事如是，難可逆料。臣鞠躬盡瘁，死而後已，至於成敗利鈍，非臣之明所能逆睹也。

諸葛亮文前後出師表
乙未年五月楊涵之書

诸葛亮前后《出师表》 长卷（1270字）

尺　寸　34cm×504cm

释　文　（略）

分　析　这件作品全篇共一百三十一行，满行十字，书写在手绘朱丝栏方格内，行列整齐。两篇文章中间用一行空格分隔，落款两行，字形与正文等大，最后钤盖一方白文

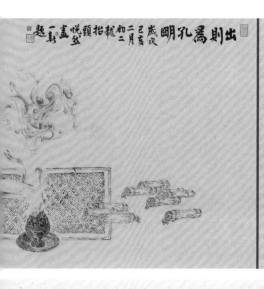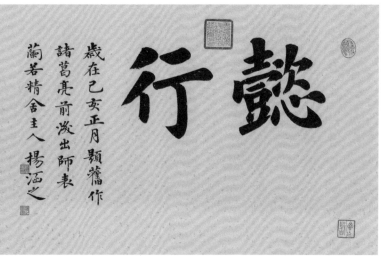

歲在己亥正月題籤作
諸葛亮前後出師表
蘭若精舍主人 楊洒之

無大小悉以咨之然後施
行必能裨補闕漏有所廣
益將軍向寵性行淑均曉
暢軍事試用於昔日先帝
稱之曰能是以眾議舉寵
以為督愚以為營中之事
事無大小悉以咨之必能
使行陣和睦優劣得所親
賢臣遠小人此先漢所以
興隆也親小人遠賢臣此
後漢所以傾頹也先帝在
時每與臣論此事未嘗不
歎息痛恨於桓靈也侍
中尚書長史參軍此悉貞
良死節之臣也願陛下親
之信之則漢室之隆可計
日而待也臣本布衣躬耕
於南陽苟全性命於亂世
不求聞達於諸侯先帝不
以臣卑鄙猥自枉屈三顧
臣於草廬之中諮臣以當
世之事由是感激遂許先
帝以驅馳後值傾覆受任
於敗軍之際奉命於危難
之間爾來二十有一年矣
先帝知臣謹慎故臨崩寄

不自惜也顧王業不可偏
安於蜀都故冒危難以奉
先帝之遺意而議者謂為
非計今賊適疲於西又務
於東兵法乘勞此進趨之
時也謹陳其事如左高帝
明並日月謀臣淵深然陷
險被創危然後安今陛下
未及高帝謀臣不如良平
而欲以長策取勝坐定天
下此臣之未解一也劉繇
王朗各據州郡論安言計
動引聖人羣疑滿腹眾難
塞胸今歲不戰明年不征
使孫策坐大遂并江東此
臣之未解二也曹操智計
殊絕於人其用兵仿佛孫
吳然困於南陽險於烏巢
危於祁連偪於黎陽幾敗
北山殆死潼關然後偽定
一時爾況臣才弱而欲以
不危而定之此臣之未
解三也曹操五攻昌霸不
下四越巢湖不成任用李
服而李服圖之委任夏侯
而夏侯敗亡先帝每稱操

姓名印。长卷引首处先题写了"懿行"二字，作为对诸葛亮及前后《出师表》的赞语，后面接一幅诸葛亮的画像，一书一画既增加了手卷的观赏性，也对作品正文作了补充。

六經文之範圍也聖人之
旨於經觀其大備其深博
無涯涘矣文心雕龍所謂
百家騰躍內者也
有道理之家有義禮之家
有事理之家有情理之家
四家説見志文物志文
之本領祗此四者盡之然

藝非經所統攝者乎
九流皆託始於六經觀漢
書藝文志可知其概左氏
之時中有六經未有各家有
其書中所取義已不能有
純無雜揚子雲謂之品藻
其意微矣
春秋文見於此起義在彼
左氏竊此秘故其文虛實
互藏兩在不測

杜元凱序左傳曰其文緩
呂東萊謂文章從容委曲
而意獨至惟左氏所載當
時君臣之言蓋緣聖
人辭氣不迫如此時可
其辭氣不迫如此時可
餘澤涵養自別故
為元凱下一注脚蓋緩乃
無矜無躁不是弛而不嚴
也
文得元氣便厚左氏雖説

襄古事却尚有許多元氣
在
劉知幾史通謂左傳其言
簡而要其事詳而博余謂
百世史家類不出乎此法
後漢書稱荀悦漢紀辭約
事詳新唐書以文省事增
為尚其知之矣
國策疵弊曾子固戰國策
目錄序疵盡之矣仰蘇老泉

諫論曰藉秦張儀吾取其
術不取其心蓋嘗推此意
以觀之如魯仲連之不帝
秦自稱為人排患
釋難解紛而無所用
知藜則約辭書者亦顧所用
何如耳使用之不善亦
讀而可哉
左氏尚禮故文公羊尚智
故通轂梁尚義故正

孟子之文至簡至易如舟
師執柁中流自在而推移
費力者不覺自屈龜山楊
氏論孟子千變萬化只説
從心上來可謂採本之言

当蓬
庚子四月夸三
潤堂楊涵之鈔

《艺概·文概》选抄　册页（488字）

尺　寸　24cm×24cm×6

释　文　（略）

分　析　册页的内容既可以是长篇文章，也可以是短小的笔记、小品；既可以每页内容独立，也可以几页连写一个完整的内容。这件册页的纸张是陈年元书纸，印有淡绿色界格，每张纵十行，满行十字，共六页。根据纸张的容量，笔者精心挑选了刘熙载《艺概·文概》中的部分内容作为正文。一方面，这部分内容言简意赅，耐人寻味，很适合作为册页的创作内容；另一方面，笔者为此件册页的每一页设计了章法，各页留白不同，形成了不同的章法节奏，笔者所选文字的字数刚好与设计的章法相匹配。因为精确到了每个字的具体位置，所以书写起来胸有成竹，一气呵成。册页的章法不宜过满，相邻两页的留白不可雷同，留白的变化也不可太规律。

范仲淹《岳阳楼记》 册页（368字）

尺　寸　42cm×28cm×26

释　文　（略）

分　析　这件作品不是写在成品册页上，而是分页写完后再装裱成册的。全册共二十六页，正文写在朱丝栏方格内，每页三行，满行五字。虽然正文《岳阳楼记》有三百六十余字，但这件作品每页仅十五字，内容不多，书写过程比较轻松。如果感觉某页书写不佳，可以重写此页，最后择优组合装裱。落款占一行的位置，双行小字一短一长。册页中有朱丝栏，所以不适合多盖印章，只在最后钤一方白文名章即可。

岳陽樓記　書法字帖　洞庭題

慶曆四年春　滕子京謫守　巴陵郡越明

年政通人和　百廢俱興乃　重修岳陽樓

增其舊制刻　唐賢今人詩　賦於其上屬

予作文以記　之予觀夫巴　陵勝狀在洞

庭一湖銜遠　山吞長江浩　浩湯湯橫無

畏譏滿目蕭　然感極而悲　者矣至若春

和景明波瀾　不驚上下天　光一碧萬頃

沙鷗翔集錦　鱗游泳岸芷　汀蘭鬱鬱青

青而或長煙　一空皓月千　里浮光耀金

靜影沉璧漁　歌互答此樂　何極登斯樓

也則有心曠　神怡寵辱皆　忘把酒臨風

際涯朝暉夕　陰氣象萬千　此則岳陽樓

其喜洋洋者　矣嗟夫予嘗　求古仁人之

驥骁千里揚風束轡
瞻北斗振翮九霄鵬
揚海乙亥春示

古賢聯句
揚涵之書

畫讀宜山春香發
香聽似墨古研靜

紅葉燒酒暖開床
石上題詩掃綠苔

古人聯句一則
歲在己亥正月
大吉日於興竹
润堂揚涵之

联句 折扇（3件）

尺 寸 30cm×60cm

释 文 啸东风扬蹄千里骏，瞻北斗振翮九霄鹏。
己亥春分，杨涵之书。

爱看春山宜读画，静研古墨似听香。
古贤联句。杨涵之书。

林间暖酒烧红叶，石上题诗扫绿苔。
古人联句一则。岁在己亥正月大吉日于兴州，润堂杨涵之。

分 析 这三件扇面作品使用的是宛陵和风碎叶扇面作品纸，纸性半熟，样式仿日本和纸。为了体现纸张颜色丰富这一特点，笔者选择书写少字数作品，并且使用"玉带"的布局形式。这种形式仅沿着折扇的上边缘写一行字，形如一条漂亮的腰带。书写前应计算好字数及占位，每个字以正对圆心的斜度书写。
第一件作品的落款为每行两个小字，整体与正文等高，共四行，把剩余位置写满，两枚小名章分别钤盖于末行两字左下方。
第二件与第三件作品的正文布局与第一件相同，但文字排列顺序和落款位置有所变化，同样有不错的视觉效果。可见同类章法可以通过局部变化而产生新意。
扇面属于书法作品中的"小品"，章法重在精致、巧妙，需要比其他幅式更注意合理留白。较为理想的小字作品创作用纸，应该细腻柔韧，润墨性好，不洇墨也不透墨。日本和纸也是不错的选择。

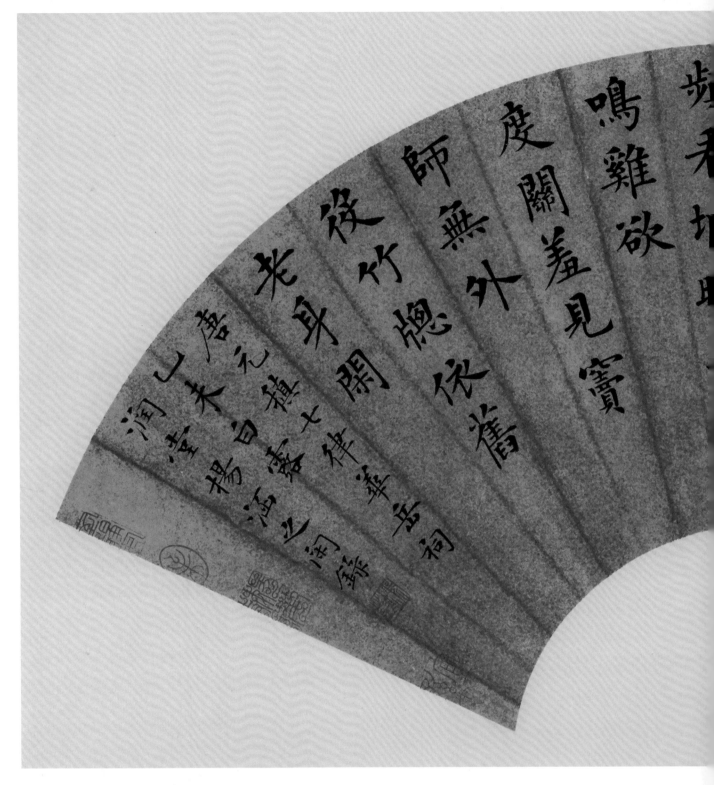

元稹《华岳祠》 折扇（56字）

尺　寸　30cm×60cm

释　文　山前古寺临长道，来往淹留为爱山。双燕营巢始西别，百花成子又东还。暝驱羸马频看堠，晓听鸣鸡欲度关。羞见窦师无外役，竹窗依旧老身闲。唐元稹七律《华岳祠》，乙未白露，润堂杨涵之闲录。

分　析　折扇的布局形式一般有三种：第一种，用上不用下，即书写内容集中于扇面的

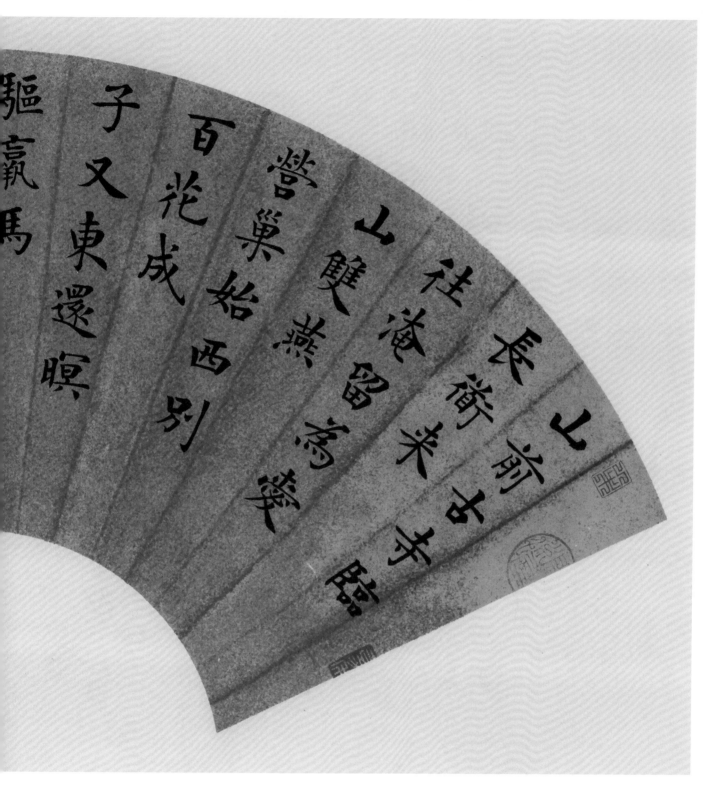

上部，一般每行写一到两个字；第二种，用上也用下，即书写内容布满扇面，画面充实饱满，落款宜小且短；第三种，长短相间，这种形式一行字少，一行字多，长短相间，形成错落而规律的章法。

这件作品按第三种形式分布，正文共十四行，奇数行五字，偶数行三字，落款三行，同样长短相间。为了增加作品的"古味"，笔者参照古人钤盖收藏印的方式，在作品空白处加盖了几方闲章，方圆、长短不一，完整、残缺相对。因为古帖上的收藏印是不同时间、不同人所盖，印拓的颜色、轻重自然有所不同，所以盖闲章时选择不同颜色的印泥，效果会更逼真。

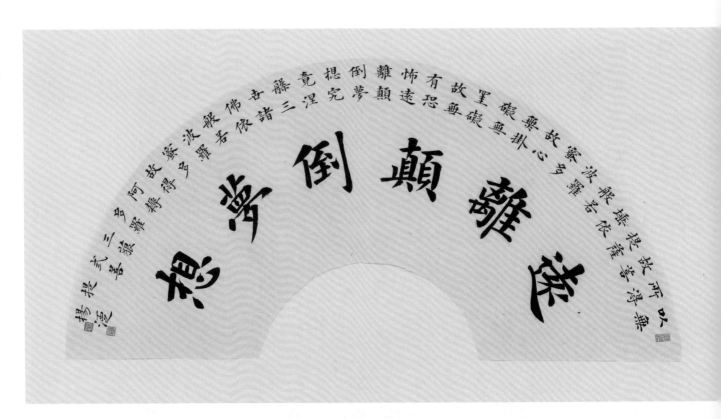

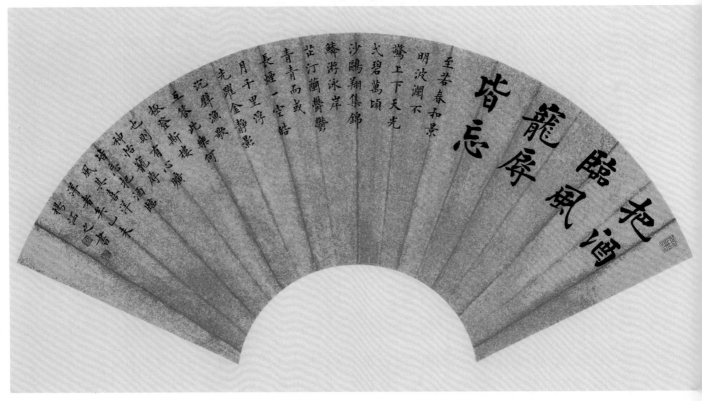

名句选抄　折扇（2件）

尺　寸　30cm×60cm

释　文　远离颠倒梦想。

以无所得故，菩提萨埵，依般若波罗蜜多故，心无挂碍，无挂碍故，无有恐怖，远离颠倒梦想，究竟涅槃。三世诸佛，依般若波罗蜜多故，得阿耨多罗三藐三菩提。

杨涵之。

把酒临风，宠辱皆忘。

至若春和景明，波澜不惊，上下天光，一碧万顷；沙鸥翔集，锦鳞游泳；岸芷汀兰，郁郁青青。而或长烟一空，皓月千里，浮光跃金，静影沉璧，渔歌互答，此乐何极！登斯楼也，则有心旷神怡，宠辱皆忘，把酒临风，其喜洋洋者矣。

乙未，杨涵之书。

分　析　扇面作品既可以在扇形作品纸上创作，也可以在成扇上创作。前者只能欣赏，后者同时具有实用价值。

第一件作品创作于作品纸上，章法左右对称。沿着扇面上缘，用小字书写《心经》选句并落款，又从小字中摘取一句，在扇面中部用大字书写。扇面上部宽，字数多，但因为字形小，所以不显得拥挤；下部窄，字数少，但因为字形大，所以不显得松散。上下两部分层次分明，互为表里，章法和谐。

第二件作品同样为大字与小字的组合，但都集中在扇面上部。右起用大字书写正文，约占三分之一幅面，余下的幅面用小字书写正文出处的文段并落款。大字部分与小字部分虽然字数、字形、粗细差别较大，但两部分的高度基本一致，总体视觉重量相近，因此并不会觉得轻重失衡。

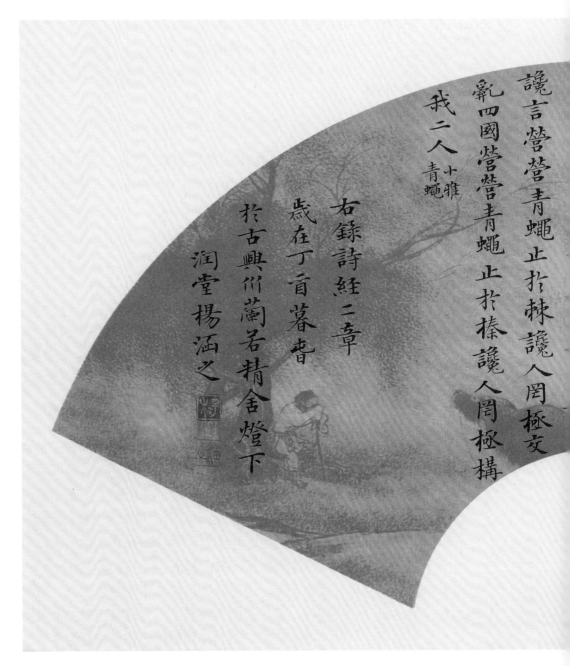

《诗经》二首 折扇（170字）

尺　寸　35cm×65cm

释　文　间关车之辖兮，思娈季女逝兮。匪饥匪渴，德音来括。虽无好友，式燕且喜。
依彼平林，有集维鷮。辰彼硕女，令德来教。式燕且誉，好尔无射。虽无旨酒，
式饮庶几。虽无嘉肴，式食庶几。虽无德与女，式歌且舞。陟彼高冈，析
其柞薪。析其柞薪，其叶湑兮。鲜我觏尔，我心写兮。高山仰止，景行行止。
四牡骓骓，六辔如琴。觏尔新婚，以慰我心。《小雅·车辖》。营营青蝇，
止于樊。岂弟君子，无信谗言。营营青蝇，止于棘。谗人罔极，交乱四国。
营营青蝇，止于榛。谗人罔极，构我二人。《小雅·青蝇》。
右录《诗经》二章。岁在丁酉暮春，于古兴州兰若精舍灯下，润堂杨涵之。

間關車之鞸兮思孿

季女逝兮匪飢匪渴德音来

括雖無好友式燕且喜依彼平林

有集維鷮辰彼碩女令德来教式燕且

譽好爾無射雖無旨酒式飲庶幾雖無佳

毅式食庶幾雖無德與女式歌且舞陟彼

高岡析其柞薪析其柞其葉湑

今鮮我覯爾我心寫兮高山仰止景

行行止四牡騑騑六轡如琴覯爾

分　析　传统折扇书法作品，每行字沿着扇骨或折痕的方向倾斜。现代折扇书法作品中出现了不少新的章法，比如每行字垂直排列，如斗方、横幅一样。这件作品即采用此种排列方法，正文自右向左依次纵向排列，每行写至扇面边缘而止。第一首诗写完，下部留白，另起一行写第二首。落款与正文拉开间距，四周留白，形成一个参差不齐的小块面，与正文的满布局形成对比。

楷书扇面适宜作为文人雅士玩赏的小品，因此，从形式到内容要给人以雅、静、淡的感觉。

文中"嘉肴"的"嘉"字写作了"佳"，在《说文》中二字都释为"善"，即在表示"美、善"之意时，二字可通，如"嘉宾"也作"佳宾"。

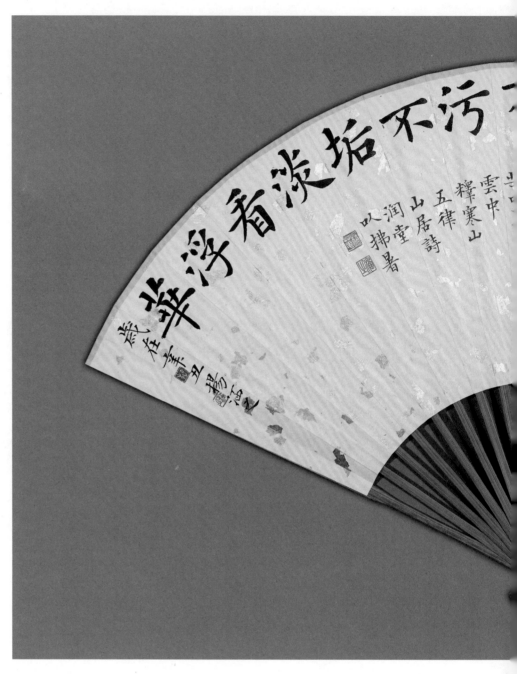

文语 折扇（63字）

尺　寸　45cm×170cm

释　文　在世如莲，净心素雅，不污不垢，淡看浮华。
　　　　　岁在辛丑，杨涵之。
　　　　　登涉寒山道，寒山路不穷。溪长石磊磊，涧阔草蒙蒙。苔滑非关雨，松鸣
　　　　　不假风。谁能超世累，共坐白云中。释寒山五律山居诗。润堂以拂暑。

分　析　此作沿扇面上缘书写一行大字文语，落款写长。下面用长短相间的形式书写古诗
　　　　　一首，整体靠右，并在右下钤盖一方造像印，使扇面左右轻重均衡。扇面书法不
　　　　　论尺寸大小，都要考虑留白，以增加画面的虚实对比。画面左右应大致平衡，重

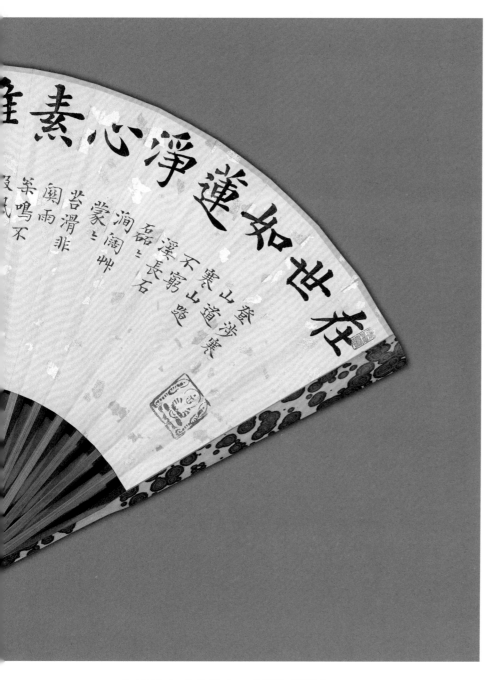

心应居中或者偏上，切不可偏下。

装好扇骨的成扇，因纸面高低不平，行笔难度很大。书写时，可将扇面尽量展平，左、右、上部需用镇纸压住，将字写在扇骨之间的空白处。裱好的扇面，纸性变熟，不易吸水，用滑石粉擦一下即可。

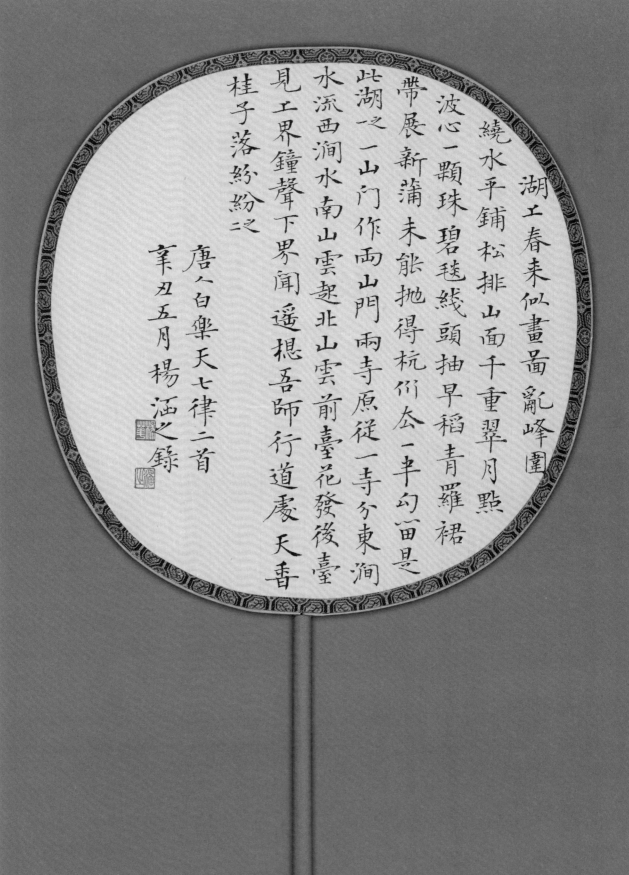

湖上春來似畫圖 亂峰圍
繞水平鋪 松排山面千重翠 月點
波心一顆珠 碧毯線頭抽早稻青羅裙
帶展新蒲未能拋得杭州去 一半勾留是
此湖之一山門作兩寺原從一寺分東澗
水流西澗水南山雲起北山雲 前臺花發後臺
見工界鐘聲下界聞 遙想吾師行道處 天香
桂子落紛紛之二

唐人白樂天七律二首
辛丑五月楊涵之錄

白居易七律二首 团扇（112字）

尺　寸　28cm×25cm

释　文　湖上春来似画图，乱峰围绕水平铺。松排山面千重翠，月点波心一颗珠。碧毯线头抽早稻，青罗裙带展新蒲。未能抛得杭州去，一半勾留是此湖。（之一）一山门作两山门，两寺原从一寺分。东涧水流西涧水，南山云起北山云。前台花发后台见，上界钟声下界闻。遥想吾师行道处，天香桂子落纷纷。（之二）

唐人白乐天七律二首。辛丑五月，杨涵之录。

分　析　团扇的形状除了圆形，还有椭圆形、六角形、长方形、海棠形等。此件作品写于绢本成扇之上，正文为七律二首，共一百一十二字，分八行书写，每行随着扇形的弧度上下写满，自然分行，整体约占扇面的三分之二。落款靠下，在左下角钤盖姓名小印两方，压低重心。这部分大面积留白，与右部正文形成疏密对比。

笔者还创作有一件海棠形团扇作品《瀑布联句》，正文为一首七绝，共二十八字，按六行打格书写，每行字数随团扇形状增减，左右对称，布满整个扇面。末行留两格落款。

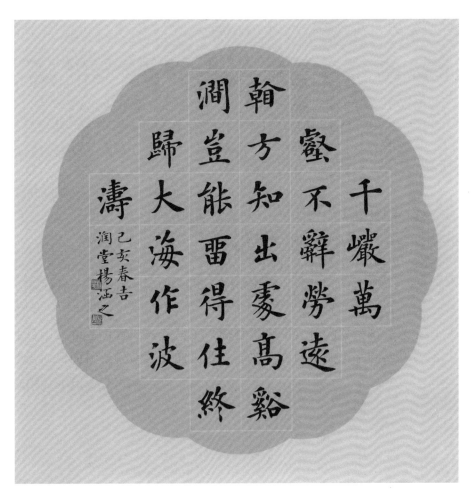

《瀑布联句》　团扇

晉字蜀師稱樂壽記

名磚寶刻自延年之涵

金石千古緣潤堂記

晉字蜀師
稱樂壽名
磚寶所自
延年

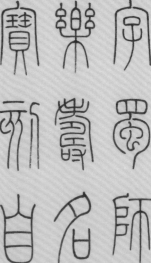

竊嘆人生百秊。功名富貴煙雲變滅者乎。惟聞道為不朽。金石出焉。西晉之古。淵源閎遠有自年經月緯至今所存文物。其風標錘煉尤是可觀。此磚為浙江嘉臨所出。規撫粹美。格度簡厚。遂馳騁象外。使千載下五吾等。展閱。即能妙應。古人寄意之深。此拓蜀師二字。端莊方正。

線質拙樸且不失靈動。可見先賢之匠心。殆非偶然。片羽珪璋。古樸自著於眉睫。快心駭目。可寶有所考見。克自克養。摩挲良久。難以擇手。贊曰。端黎神物起纖塵。竟是靈光片貞。金石能來問古魏。我歌傳芳殊所韋。繁盛埋沒舊荊榛。千載有人猶可讀。幾時不泯空文字。蜀師已去空文字。

嘉平兄以此磚作硯。余觀古澤黝紫。非同近翫。一段精光弗磨。或得神明之助。睫快心駭目。可寶有所考見。克自克養。摩挲良久。難以擇手。

第七十九重光未奮若律中無射之月。蓬牽丑仲秋吉日於古興慶府承天寺蘭若精舍晴窗。楊涵之並識

题晋"蜀师"砖砚拓片（262字）

尺　寸　68cm×45cm

释　文　（略）

分　析　"题跋"一词出自《梦溪笔谈》。写在书籍、碑帖、字画等前面的文字叫做"题"，写在后面的，叫做"跋"，总称"题跋"。其内容多为品评、鉴赏、考订、记事等。前人极为重视题跋，将其作为作品的重要组成部分。其内容、形式及位置要与作品融为一体，对作品有所补益。题跋应发于本心，持论见仁见智，文字可多可少，切不可强作解人，或东拼西凑。

文人墨客在金石拓片上题跋，又称"题拓"。晋"蜀师"砖，是刻有"蜀师"字样印记的晋代古砖，笔者一位朋友将其制为砖砚，这件题拓作品即是题写在其拓片之上的。创作时以篆、楷两种字体书写，篆书跋语为"晋字蜀师称乐寿，名砖宝刻自延年"。小字跋语是对古物的品鉴。书写时尽量使题跋与拓片相融合，从布局、风格、内容等方面精心构思，小心下笔，力争做到衬托主体而不喧宾夺主。高古的篆书和俊朗的小楷题写在拓片上，相得益彰，相映成趣。因为拓片的颜色比较重，所以需要在空白处钤盖几枚闲章，进行视觉上的调节。

封萬車三字印記為繆篆。是漢代摹製印章用的一種篆書體乃王莽時期所定的六書之一。其形平方勻整見有隸意。而筆勢由小篆的圓勻婉轉漢爰為盤曲纏繞。屈曲綢繆之意故名之。此篆體始於秦盛於漢延用至今。潤堂又記

西漢銘文印記磚。大名品封萬車。磚體細密精亮。堅實厚重表面泛有銀光。可見精細程度之高。此磚所見版摸有四。其一萬字末筆彎方折。其二萬字末筆彎勻曲。其三萬字末筆彎勻曲且字體版摸粗厚。其四封萬車旁有漢人射箭像。印記無比精美線條勻稱飽滿圓轉雅健。厚重溫潤。篆法規整。即面碩大古氣盎然。有漢官印式的雄強之美。晚清金石大家陳介祺先生藏有此磚殘片。並有拓本傳世。簠齋視此為烹古物六有學者考證為新莽之物。今知出於洛陽。庚子歲末。山左呂金成兄示余此屬題。余持之懸於齋間。觀摹三月有餘。審視之際。聊發慨言。遂記之。古興竹蘭若精舍主人揚江之於燈下

歷千載對篆書

端然神物起纖塵。竟是靈光一片真。千載有人猶可讀。幾時不泯定偶同。恩沾已忝室文宇。金石能未向古覿。我欲傳芳殊所素。繁盛埋沒舊荊榛之

枯家荒涼野井西。銅駝漢上冷斜堤。無人可見黃金屋。有淚散招素錦閨。瑤落秋也空日月。翠蕪春色自滇迷。一朝歌舞緣何事。但陌浮埃百丈梯㘃

竊嘆人生百年。功名富貴煙雲變滅者乎。惟聞道為不朽。金石不泯。大漢民戲昌阜。潤源潤遠有自。秉經月緯。至今所存文物其風標鐫煉最是可觀足以取高於當時。可令後岳推薦。此磚為京洛所出隨物形摸克肖。規摸粹美搭廋簡厚。遂馳騁象外。使千載之下吾等展閱。即能妙應漢人寄意之溟。漢家文物多有沉淪薶沒。

泉城夕揚齋呂金城兄藏封萬車夔紋大磚。宝心製做工精具。古漢勵篆非同近乾。此拓封萬車三字。原為單獨製作印摸壓製而成字形方匹線條平直排篆均勻。古樸勵篆非同近乾。一段精光弗磨。或導神明之助。殆非偶殊。片羽珪璋。古撲自若於眉睫。快心驗目。可欽可寶。

有所考見。克自克養。摩挲良久難以釋手。徵余銘遂不辭偶涉詩文為之記。

歲在辛丑三月旁一大吉日於承天寺塔下潤堂揚江之識

题西汉"封万年"铭文砖拓片（709字）

尺　寸　140cm×70cm

释　文　（略）

分　析　"封万年"砖是汉代名砖，因为体型巨大，保存至今实属不易，朋友持此拓版雅命题记。观赏拓片后，笔者先考虑的是纸面文字的布局，因为砖拓所占面积比较大，在旁边题写小楷，即使文字较多也不会影响到拓片的主体地位。接下来要将书作当成画作来布局，合理地将整个纸面分成几个部分，每部分体量不同，长短、高低都有所区别。笔者将准备好的跋文按照适宜的位置，分为长短不同的三部分，分别在砖拓的左、右、下三个位置书写。跋文创作完成后，用朱砂点句读，一来便于读者阅读，二来起到装饰和调节节奏的作用。在砖拓左侧用朱砂题写了篆书标题"历千载，封万年"，强调了"画眼"的位置。在作品不同位置共钤盖了十方印章，通过补白调节了画面的轻重，使整件作品实现了视觉上的平衡。